CMAZ!!

臺灣同人極限誌

本期封面Vol.21 / 空罐王

序言

Contents

新年快樂！Cmaz編輯部祝福各位讀者2015年身體健康、心想事成。

《Cmaz!!臺灣同人極限誌》第二十一期對我們來說意義非凡，這一期不但是Cmaz五週年的里程碑，同時也訪問到業界許多大師級的人物。上一期介紹過本土漫畫《冒險少年浩平》的故事內容，這一期我們很榮幸的邀請到臺灣知識傳奇人物－睦澔平博士，以及漫畫家廖文彬大師、「雙影創藝」莊正旺執行長，和各位分享《冒險少年浩平》希望傳達給讀者的理念與心路歷程。而這一期的封面繪師「空罐王」，是一位新崛起且不斷進步的繪師，他所創作的一系列《英雄聯盟》相關人物作品，擁有極高的人氣。希望在五週年這特別的時間，將許多精彩的內容分享給各位！

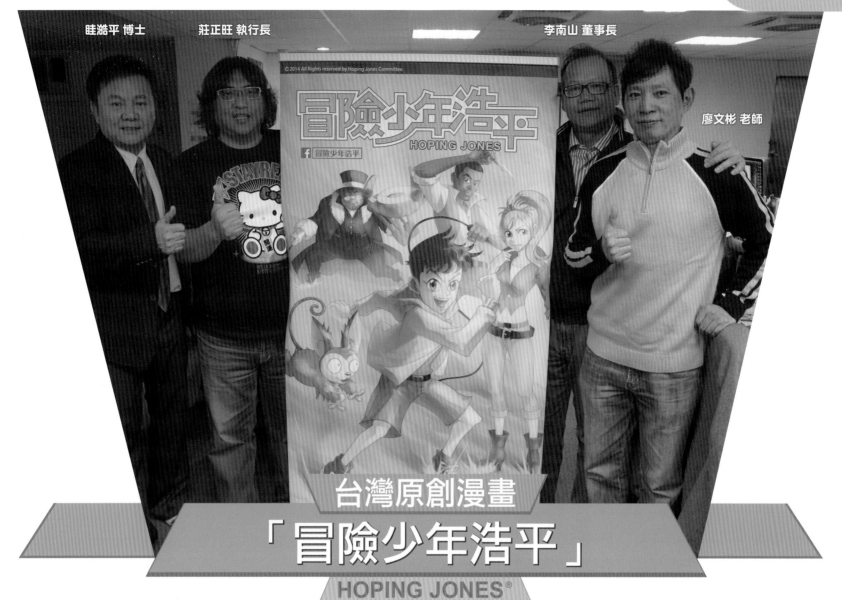

台灣原創漫畫

「冒險少年浩平」

HOPING JONES®

製作團隊專訪

訪問對象：旅遊達人－睦澔平 博士 / 漫畫家－廖文彬 老師 / 雙影創藝－莊正旺 執行長

上一期我們在 C-Taiwan 專欄中，介紹了一個蘊含睦澔平的冒險家精神、「上順旅行社」董事長李南山的世界觀與遊歷、動畫導演莊正旺的故事發想，與漫畫家廖文彬執行的臺灣漫畫巨作－《冒險少年浩平》。這一期，我們很榮幸的邀請到這部漫畫的三位靈魂人物，透過深入訪談，開拓讀者們的世界觀，一同體驗《冒險少年浩平》的精神，以及傳達旅行的價值。

廖‧‧各位Cmaz的讀者朋友大家好，我是廖文彬，我在很早的時後就進入漫畫界了，第一本漫畫書叫做《兩個油漆匠》，改編自文學大師－黃春明的同名小說，也是第一次嘗試用水墨的方式創作。後來由導演虞戡平改編成電影，由知名演員孫越先生主演。推出後變受到漫畫圈前輩的好評，讓我跨出了一大步，因為一開始我並沒有把漫畫當做一個專業技能，正式把它當作我的職業，是在敖幼祥先生畫《烏龍院》時擔任助手。

1991年時，我到美國洛杉磯讀書，專攻電影，1993年回臺灣獨自創作了《少年黃飛鴻》，得到許多好評，在中國、香港都也受到歡迎，當時在臺灣有近5萬本的銷量，甚至翻拍成電影。

圖/廖文彬老師專心創作

莊‧‧各位讀者朋友好！我是雙影創藝的執行長－莊正旺，「雙影」之前其實是一間動畫公司，承接廣告的電腦特效，後來轉型做兒童動畫到現在。其實《冒險少年浩平》一開始設定是要製作成動畫長片，並在製作成動畫之前，先推出漫畫，讓讀者更了解整個故事的背景。但這個想法因為一些因素，耽擱了大約兩年的時間，又重新啟動之後，決定要用更貼近讀者的角度製作，當時考慮了漫畫、小說這兩種型式，後來選擇漫畫，是因為同樣保有小說的想像空間，又具備了影像感，最終決定以漫畫這種傳達的媒介做為出發點。

希望藉由《冒險少年浩平》這部漫畫，引起讀者冒險精神，觸動讀者「知」的欲望，進而「尋求知識」，並且「實踐」知識，貢獻社會。

睦‧‧Cmaz的讀者朋友們好，我是睦潗平，很高興能夠接受訪談，大家對於我比較有印象的，是我旅遊了全球近200個國家，經常在電視上和觀眾分享經驗。其實最早我是擔任電視新聞主播、電視主持人、廣播主持人這樣的傳播工作。

我是台大歷史系畢業，專攻世界文化史，之後也到美國康乃爾大學，獲得亞洲研究所的學位。正因為我是一位大眾傳播工作者，所以我將我吸收到的旅行、冒險的經驗，創作成文學、音樂或是畫作。近年來，比較常受邀到電視節目上，分享我所接觸過的神秘古文明、未解之謎甚至有些外星人的話題，另外我還有個特色，就是我拍了很多記錄片，將近有6,000小時的記錄影片，將這些不同的元素一結合起來後，就變成了一個最棒的文化創意的泉源、一個舞台。

廖‧‧其實，我出了35本書，就像是把我人生中所學到的一些文化、知識、經驗，分享給更多人，用更親切的方式傳達給更多人，這也是我人生現在走到一半的時候，感覺像個分水嶺，將前面的人生歷程，像是個成績單這樣，結合到《冒險少年浩平》的製作，分享了我每一次的冒險，每一段精彩的故事。

ᄃ‧‧藉由睦潗平博士的這些訪談，活生生的感覺像一座浩大的「知識庫」！

圖/相互討論、交流

謝：謝謝各位的自我介紹！據小編了解，睦澔平博士不只是位知識淵博的學者、旅行家，也是對藝術充滿熱忱與想法的創作者，無論是畫畫、聲樂或是文學創作，這個部分也許是年輕的讀者比較不了解的，就請睦澔平博士藉這個機會分享一下！

睦：我一出生的時候，我母親就全身癱瘓了，所以從我有印象以來，都是在我媽媽的病床旁邊度過。我從小就很愛畫畫，不知道是「愛」畫畫，還是這樣的家庭環境「只能」畫畫，因為我父親當時在板橋紙廠工作，當時他會把一些舊的、不用的紙張帶回來讓我畫。

或許我這麼嚮往走遍世界各地冒險，也是想要代替行動不便的媽媽，代替她去看這個世界。除此之外，這也成為我現在工作的一個憑藉─從事傳播行業，從新聞記者、主播到現在的經驗分享，都需要「講話」，而我從小就不缺一位聽我講話的對象、聽我說故事的人，就是我媽媽。正因為要幫她看世界，所以我也得到了很好的訓練。每當我看到、聽到什麼卻講不出來的時候，我就用哼歌、唱歌的方式表達，從《陽明春曉》到柴可夫斯基的《天鵝湖》。

而當我無法用說的、唱的方法表達時，我就用畫的，像《廟會》這張圖，就是把我看到的東西畫下來，然後媽媽就告訴我，我所畫的人物在表演舞龍舞獅、踩高蹺、老背少。這樣的訓練可以說是從小，也可以說是從我媽媽的病床旁邊開始。

當我到國中時，我媽媽的癱瘓已經是不可能恢復的狀態了，所以她的情緒十分低落，當時我畫了一幅《笑之百態》，得到了全國不分年齡的漫畫冠軍，可是這幅畫並不是為了參

加比賽才畫的，而是因為我媽媽因為癱瘓心情低落，於是我就畫了一幅這樣的畫，希望她高興，把一個悲傷的人生，走出一條路。

之後我一路念到了台大，其實那時媽媽的狀況已經非常不好了，我就是得了設計首獎，當時我把校訓融入到整幅圖畫當中，後來校方要求把字放在旁邊，校徽也沿用至今。就像我得過五次金曲獎、五次金鐘獎一樣，這個校徽，也讓我在繪畫方面，留下了一個意義非凡的作品。

圖/睦澔平獲得校徽設計首獎

圖/臺大調整後的校徽

圖/笑之百態

圖/廟會

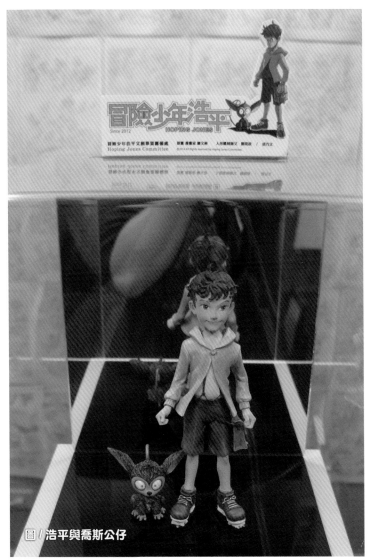

圖／浩平與喬斯公仔

ε：
《冒險少年浩平》的故事發生在1930年代，主角「浩平」因為發現了失蹤的父母留下的線索，決定出發探險並尋找真相。首先想請教您們，這部作品的故事背景、內容，與睦滺平博士的冒險經歷是否息息相關？甚至在在其中的劇情、神秘事件裡，有加入遇到的真實事件嗎？

莊：
整個《冒險少年浩平》的故事構思，是以二十年後，讀者成年進入社會後所需的技能為設計大綱，如數學、物理、動力機械、談判、宇宙、哲學、斷決力、外交力以及解決問題的能力等。

角色除了男主角參考睦博士本人個性外，其餘都是以這樣的理念為主要背景設計。一般的漫畫都是先創造一個故事內容，再打造專屬於故事的世界觀，而《冒險少年浩平》故事則是首創「先構思世界觀，與地理、歷史輔助才去創造故事」，因此才能構思出猶如歷史般的劇情。

圖／哈迪斯號積木

廖：
由於整本《冒險少年浩平》全出自於「一個團隊」，對於漫畫家而言，也是一種創新的方式，因為在過去，坦白說臺灣的漫畫家多處於一種單打獨鬥的角色，雖然這樣比較自由，但在很多劇情內容上會遇到盲點，畢竟個人能力有限。正因為我們是一個團隊，有一種集思廣益、紮實理念的感覺，整個故事背景並不是建立在睦滺平博士或是由我一個人發想，而是結合了冒險家、編劇、漫畫家多方面的想法，經由我消化後，進而轉變成為漫畫。

睦：
其實我們不希望「浩平」這個角色跟我自身的形象綁死，這整部漫畫當中，有我現實的故事與經歷做穿插，同時也有整個團隊集思廣益的故事內容，在虛與實之間交錯，正是該動漫

圖／漫畫搶先曝光

最有趣的地方！比方説在故事裡面，浩平有個夥伴―喬斯，他是一隻外型奇特的猴子，當然在我親身的冒險經驗中，不可能帶著一隻猴子一起旅行，這樣就完全不受侷限了。

其實，我的旅遊經歷、冒險體驗、故事素材、見聞與資料，就是剛剛提到，像是最紮實的「知識庫」。所以我的真實故事一定和《冒險少年浩平》有關聯，只是用了不同的方式，來講這個故事。

假如今天我們沒有這樣的知識背景，故事進行到一個我們不了解的段落，就會開始避重就輕、躲躲閃閃。但是因為我本身就有這些紮實的經驗與研究，所以這些我就將這些親身經歷的畫面交給廖文彬老師，也可以説是像「種下了一個傑克的魔豆」，之後可以延伸成一個很龐大、有趣的故事內容。

c：
接著想和廖文彬先生聊一下，關於《冒險少年浩平》製作團隊成立的契機與構想、畫風的決定、其他角色設定、角色誕生的契機、是否有參考的範本？希望能和讀者朋友更深入了解。另外，如果遇到需要修改故事內容的時候，和睦澔平博士會有怎樣的討論呢？

廖：
其實這幾年我比較少有漫畫方面的創作，大多致力在藝術方面，也待在國外的時間比較多。其實這幾年，臺灣本土的冒險題材漫畫不多，而《冒險少年浩平》第一集又以海戰為主題，很容易讓人聯想到《海賊王》。後來在經過介紹，了解到睦澔平博士已經旅遊世界各國，將近 200 個國家，對於他精彩的冒險故事，我覺得想要轉變為圖像化的東西，並藉由「漫畫」這樣的媒介，讓更多人知道。如果以睦澔平

圖/漫畫搶先曝光

圖/製作團隊工作實景

圖/精美漫畫手稿

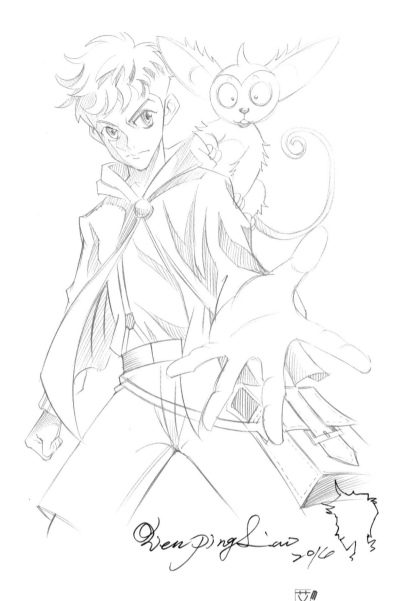

WenPingSiao 2016

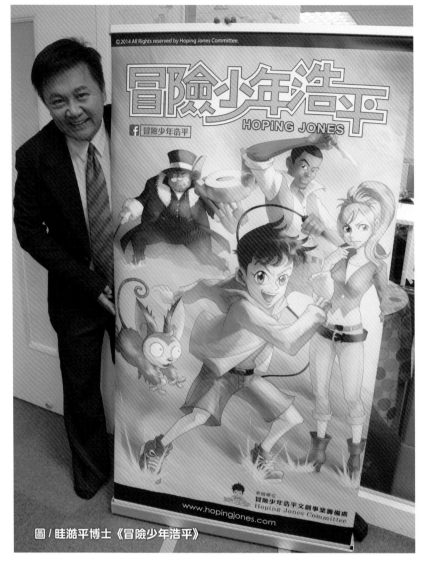

圖 / 睆浩平博士《冒險少年浩平》

博士真人的形象做主角，無法貼近讀者，因為會讓人有隔閡感，所以才虛擬了另外一個角色，更拉近與讀者之間的距離，但這個角色又不失睆浩平博士的影子與色彩。因此，希望以創新的故事為主、睆博士的冒險經歷為輔。

至於想法的差異，因為每個人都生長在不同的環境，面對同一件事情，觀念、想法一定有不同之處，如何讓大家都有共識，就是需要努力的地方。剛開始的時候一定有許多不同的意見，但只要最開始的「精神」、與「莫忘初衷」不要消失，那麼大家就可以很快取得共識，但如果今天想法已經差距太多，就必須花比較長的時間磨合，慢慢去培養默契。

乙：今天也很榮幸能夠訪問到《冒險少年浩平》的編劇—艾美，其實很多人對於「編劇」的工作不太了解，也許會有人覺得，就只是要把劇情編完、通順即可，那麼關於這個方面，是否有您的觀察以及心得可以分享呢？

艾：Cmaz的讀者朋友好，我叫艾美，我今年剛從台北藝術大學電影系畢業，目前擔任《冒險少年浩平》的編劇。

編劇其實就是要在腦袋中建立一個世界，而這個世界必須有現實面，也會有想像成分。我們最重要的工作，就是在這樣的虛實之間，讓讀者好奇、相信甚至融入這樣的世界。

我和睆博士溝通的主要內容，主要是從他那邊吸取旅遊的知識與內容，因為博士其實對每一件事情都充滿熱情、想要了解，我們就把這樣的人格特質，帶到了《冒險少年浩平》這個小男生身上，再把他遇到

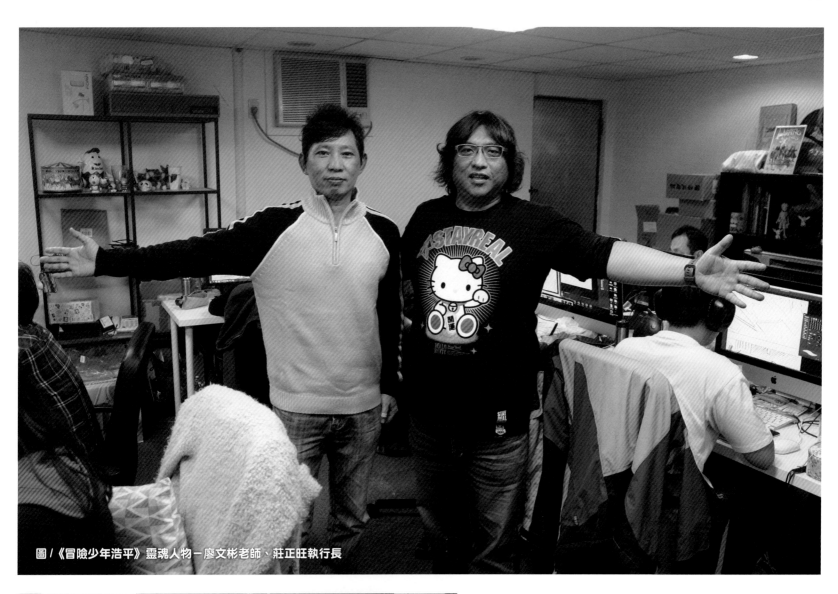

圖／《冒險少年浩平》靈魂人物－廖文彬老師、莊正旺執行長

圖／完整且精細的人物動作

的一些事情，與故事串連起來，因為每個故事都要有一個主線，而製作團隊的工作，就是要讓故事線順利的延伸下去，而編劇也必須吸收大量的知識，才能讓整個故事更合理、更完美。

藉由我和睢博士溝通後，我將「經驗」轉變為「文字」，整理後交給廖老師吸收，並接手後續的創作，由「文字」再轉變成「圖像」。如果在創作的過程中，遇到了故事上的問題，廖老師也會回過頭再來詢問編劇或是製作團隊。有時候也會發生編劇和廖老師意見相左的時候，比方像在畫月球的場景，因為我們都沒上過月球，所以我告訴廖老師我的想法，他也將意見回饋給我，最後達成共識後，也順利將場景畫出來。

圖／廖老師勾勒出的世界觀

圖／即將公開的哈迪斯號

C： 那麼想再請教，希望透過《冒險少年浩平》這本漫畫，帶給年輕一輩的讀者怎樣的世界觀、旅遊觀，或是希望能引發什麼樣的共鳴，也請和Cmaz的讀者分享一下。

睦： 有現在的小朋友（全球）沉溺於太多聲光效果與無情的商業推銷。讓小朋友無法在幼小心靈建立起正確的世界觀、宏觀視野、微物觀察、邏輯與對事物追根究底的冒險精神，尤其在亞洲，大人過於快速成就功利，以至於小朋友比起其他國家更容易沉淪在物質世界，我認為小朋友應有位生命導師的陪伴，適時產生模仿，從中學習到未來正確的人格觀。

睦淊平博士一生傳奇，得獎無數，不論在事業上或自我挑戰上都能成為亞洲小朋友的模範。為了讓此精神能充分傳達，雙影創藝特別

C： 再來想請教睦淊平博士，現在年輕人比較少動力往外面的世界拓展視野，最近幾年也有「宅」這樣的字詞誕生。也許是因為科技進步的關係，許多的風景、畫面、影像，在電視上、網路上甚至Youtube，都可以找到相關資訊。對於這樣子的現象，是否可以給我們的讀者一些建議，或是說一個比較特別的故事，讓我們的讀者有這樣的機會引起共鳴，也像《冒險少年浩平》一樣得到冒險的精神。

睦： 邀約睦淊平博士參與此計畫，希望能以深入淺出的方式讓小朋友無論在藝術、科學、人文、哲學、體育、冒險等等皆能在小時後建立起正確觀念，雙影創藝更期許此計畫能為投資人、小朋友、父母、老師商業達成絕佳平衡點，為華人建立起未來動漫文創新模式。

我希望是一種「骨牌式」的閱讀、吸收知識的方法，為什麼學校的教科書比較不吸引人，那是因為它比較難吸引你往下讀，但是漫畫也好、小說也好，就是可以吸引你一直往下一頁翻停不下來，就像是骨牌撞擊一樣。如果今天讀者看到了埃及的冒險故事，能夠像是骨牌撞擊、推動，試著了解金字塔、人面獅身像，用不同的角度與故事結合。

C： 年輕的朋友可能對於睦博士比較不了解，其實睦博士不只是個冒險家、新聞主播、主持人，他同時也是一位聲樂家、畫家多重身份，他在台大讀書的時候，更設計了台大的校徽，一直傳承使用到現在。因此，我們認為以睦博士這樣多元的身分，是足以代表華人圈表率，但我們並不是要塑造一種偶像的，只因為現在的科技發達，小朋友接觸到了許多商業化的內容或產品，希望在這種資訊錯雜的年代，能夠讓年輕一輩有一個「學習、模仿」對象。

關於這個問題，雖然現在的年輕人大多使用電腦，很少人會看書，不過有一次我經過了我家附近的漫畫出租店，還是有很多很多的人在看漫畫，而且年齡層非常廣，有小朋友、學生甚至是中年以上的人。

如果讓我選擇一個傳播管道，我不會再選擇那種像博士論文，或是讓我得文學獎獎學金那種比較死板、冰冷的方式。而是一種，大家都可以接觸到、一種可以深入在廣大民眾之間的媒介、圖鑑，那就是「漫畫」。

其實，就像剛剛執行長所提到的，我們希望能夠帶動一種新的臺灣動漫產業風氣，其實臺灣在早期動畫發展非常蓬勃，當時的動漫代工產業在國際間也富有盛名，但是後來漸漸沒落，一方面是被特效電影、3D所取代，可以說是消失了很長一段時間。漫畫也是，這幾年因為網路、智慧型手機的衝擊，漫畫越來越退燒，一直沒有系統、可以循序漸進的傳承下來。以歐美甚至日本為例，我們要跟人家競爭，其實還有很長的一段路要走。臺灣不是沒有漫畫產業，只是一直碰到斷層，所以我們希望《冒險少年浩平》能夠有「拋磚引玉」的作用，藉由一個成功的案例，吸引其他同業的學習、模仿、競爭，在這樣的化學效應帶動之下，臺灣的漫畫產業風氣才有辦法提升。

我們不希望是單打獨鬥的形象，因為臺灣的漫畫家，一直以來就是處於各自努力的狀態，如果一個人創作，很可能就會出現過於主觀的盲點，但假如今天像《冒險少年浩平》這樣的製作團隊，一起集思廣益，可以事先整合、設想到許多沒考慮到的內容，這樣整個產業才有辦法走向國際。

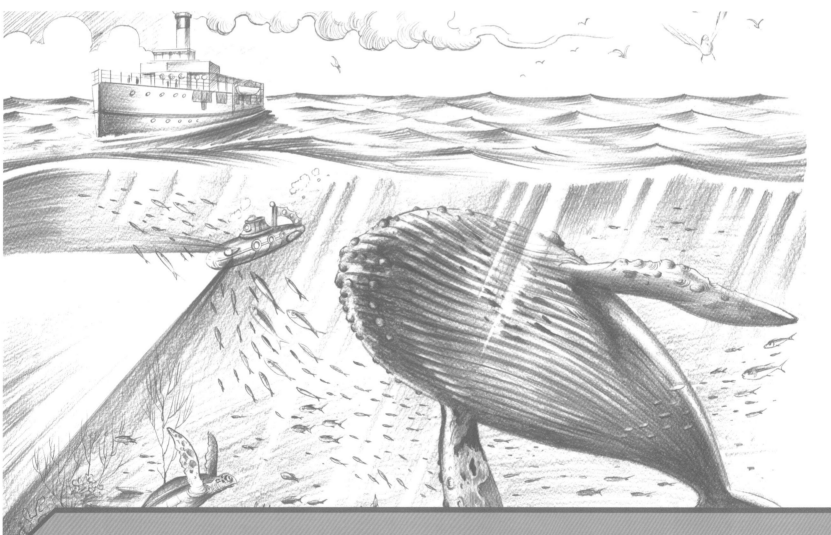

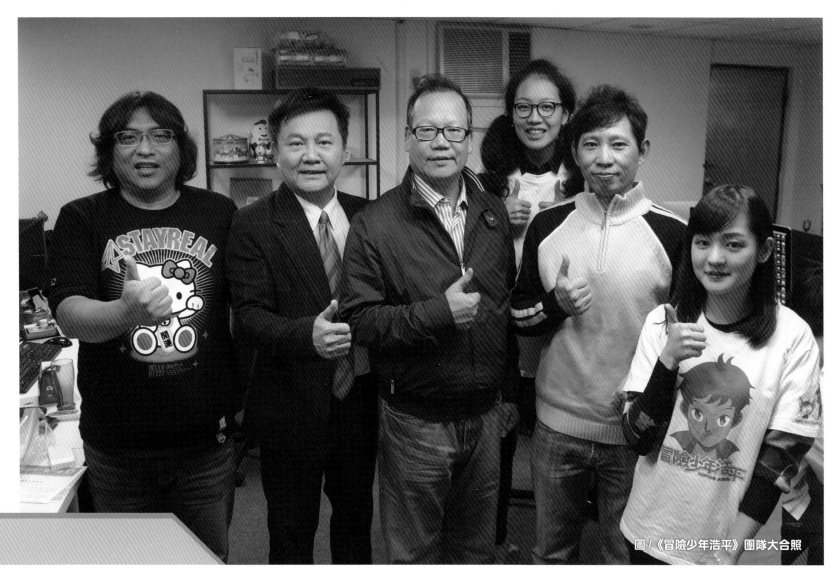

圖／《冒險少年浩平》團隊大合照

廖：廖老師出國深造非常多年，是否也能藉這個機會跟讀者分享一下，國外與臺灣關於漫畫產業的相異之處，到底有哪些呢？

廖：其實我覺得最大的不同，是來自於政府的支持，無論是資源或是市場的制度上，現在的臺灣政府雖然有提供這些創作單位協助，但放眼國際，這些支持其實還是很有限的，變成大部分的時候，還是靠漫畫家本身的力量在支撐。臺灣不是沒有人材，但就是缺少一個來自於政府的遠見來推廣。

莊：其實《冒險少年浩平》這個作品，完全沒有受到政府的任何支持或補助，資金完全是來自於民間企業，這個問題是很需要被正視的。因為任何來自於政府或企業的投資，都是一種拋磚引玉的支持方式。

當創作不是來自於一個人的想法，而是一群人，困難度確實是大幅提升的，但我們是一個思想最完整、全面的團隊，《冒險少年浩平》就是一部眾志成城的優質作品。

《貓貓蟲咖波》
亞拉
繪師專訪

咖波
是一隻貓貓蟲(不明物種)，像貓又像蟲，平常有6隻腳(會伸縮不固定)。看到什麼都想吃，最愛肉類，超討厭蘇菜。常常幹些蠢事。位於食物鍊的頂端。

c.. Cmaz 真的很榮幸能夠邀請到亞拉接受專訪，請先自我介紹讓讀者認識一下吧！

…其實「亞拉」是我之前玩遊戲所使用的暱稱，因為在那個時候，電影《魔戒》很紅，我很喜歡電影裡的主角「亞拉岡」，但無奈這個暱稱被取走了，所以就改成叫「亞拉」(瞬間沒有氣勢)。我今年24歲，兩年前從勤益科大資管系畢業的，今年在台中跟幾個熱愛遊戲的死黨聚在一起創立一間工作室，共三個人一起開發APP遊戲，我是擔任美術的部分，另外兩位則是寫程式的。其實工作時間算蠻自由的，一有空閒的時候，就會畫咖波的圖，或是創作自己構想的APP。

提到創作的經歷，應該是從大二開始，已經持續4年了。起因是在當時買了一塊繪圖板，因為之前都是在紙上創作，想說在電腦上上色比較容易，猶豫了很久終於下手購買繪圖板，踏上繪師之路。其實我沒受過正規的繪畫訓練，只是自己很努力地畫，還記得繪圖板是在那年暑假時候買的，之後整個暑假都在畫，一開始，畫一張圖大概要用100小時，雖然很辛苦，但還是很享受畫畫的感覺，就像打電動一樣停不下來呢。

小雞
糧食般的存在，數量很多，吃都吃不完。

c.. 謝謝亞拉的自我介紹，首先小編想和您聊一下，關於《貓貓蟲咖波》一些創作的構想，希望能和讀者朋友分享。

說到咖波的起源，一開始是在我想開發的遊戲裡，其中的一個角色，貓貓蟲會越吃越長，有點像貪食蛇那樣，後來遊戲擱置很久也沒做出來，哈哈。也因為之前在巴哈姆特的神魔討論版中，有創作相關的圖畫，但當時主要以寫為主，可是每次創作都會附上一張類似咖波這樣的Q版的漫畫，於是越來越受到歡迎，我也漸漸的朝創作Q版角色方向進行。

其實一開始貓貓蟲不叫咖波，叫什麼波的我忘了(汗)，比現在的咖波還要陽剛，而且腳比現在多很多，大概有12隻！也幫他畫過漫畫，但覺得有點恐怖，於是也擱了一段時間。有一次無意間創作了類似現在胖短版的咖波，不過一開始沒有打算要畫漫畫，比較偏向惡搞插圖，直到近期才開始經營咖波粉絲團跟創作四格漫畫，確切誕生的時間應該是去年的5月吧！

如果提到咖波明顯的變動，應該就是線條的部分，一開始是隨便畫畫，所以有點抖，但後來發現大家都蠻喜歡的，所以就更努力用心去畫。很多人說咖波的顏色從大海的藍色越變越淡，其實顏色我沒有刻意的想變動，隨著時間經過，不知不覺就變成這樣了。

- 繪畫大師 -

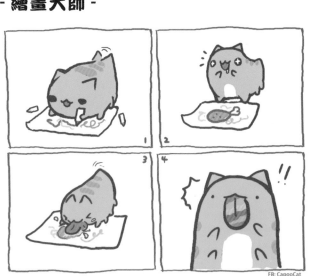

FB: CapooCat

ㄅ：《貓貓蟲咖波》在 Facebook 目前有將近 20 萬粉絲的超高人氣，甚至推出了貼圖以及週邊商品，這在 ACG 界其實非常難達到的成就呢！想請亞拉和各位讀者朋友分享，粉絲從一開始到現在快速增加，自己心境上是否有到什麼轉變呢？

其實各種心情都有出現過，比方說一開始驚訝粉絲居然可以累積這麼多，到後來有時候發現粉絲增加速度減緩時，反而開始擔心是不是不有趣了，其實對我的心情來說影響很大。

讀者的反應，是影響我調整漫畫內容的主要原因之一，像是除了咖波之外，大部分的新角色設定都是一集就被吃掉的食物，但有時會因為讀者很喜歡，會讓他們多出現幾次。

之所以會製作貼圖，也是因為讀者經常來信希望能做出咖波的貼圖，所以就花了一點時間研究並製作，像包包這樣的周邊，則是因為自己喜歡才製作的，我也訂製了一款咖波的手機套，不過只有我有而已（驕傲）。

拉拉
收養咖波跟狗狗的主人，唯一可以制服咖波的人，咖波做蠢事時會揍他。

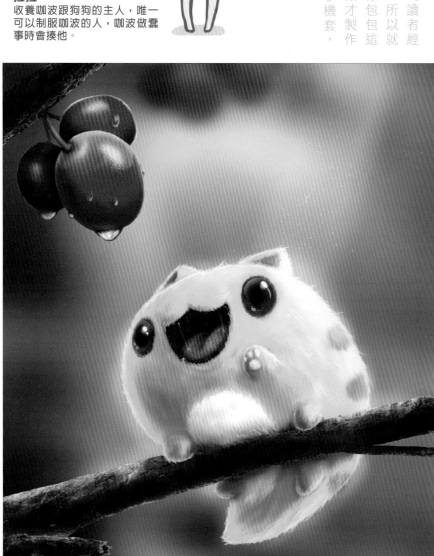

寫實版的咖波

- 小雞海 -

BugCat-Capoo www.facebook.com/capoocat

- 跑跑跑粗乃玩 -

BugCat-Capoo www.facebook.com/capoocat

ㄈ…其實小編也是位死忠的咖波粉絲，在Line貼圖推出的第天就馬上賣了XD

果凍大叔
每次出場都會被幹掉的傢伙，有很多不同的顏色品種，味道吃起來像果凍。

只是因為咖波非常可愛、療癒，他調皮愛玩的個性，以及各種獵奇的設定，還有其他配角的出現（恐龍姐／M兔／烏龜公車／可憐的小雞…等等）真的會讓人眼睛為之一亮。想請問亞拉的是，這些角色以及故事內容，是在怎樣的情況下誕生的呢？

…咖波漫畫裡面的角色，全部都是隨手創作的，所以也沒有特別命名，畢竟一開始都只是想幫咖波製造食物的角色（笑），但後來發現，有一些的角色人氣也很高，讀者也會幫角色們取名字，比方像「恐龍姐」或「M兔」，於是就增加了他們出場的機會，而個性的設定也是慢慢的加入。

其實咖波的故事跟我的現實生活沒有太大的相關，咖波發生的故事都蠻誇張的，所以除了像節日或天氣變冷這樣的時事會有明顯的關聯，其他倒是天馬行空的想出來的。

ㄈ…之前看到咖波坐機車臉著地，還以為亞拉您發生什麼事了…

可惜我的臉皮不像咖波這麼厚，真的給他臉著地磨下去以後也沒辦法畫圖了吧。

之所以會這麼獵奇，其實我很喜歡可愛的東西，但我也很喜歡一些血腥的漫畫內容，像《東京喰種》那樣，於是我就把兩個矛盾的元素做了結合，讀者的反應也都很不錯，就一直進行下去。

- 絕不放手 -

BugCat-Capoo www.facebook.com/capoocat

狗狗
一隻再生能力很強的生物（我不確定他是不是一隻狗），不管怎麼殺都會復原。個性很溫和，呆呆的。咖波的最愛的糧食＆朋友。

暴龍姊
雖然很大隻但是很弱的母暴龍，常常被咖波搶走食物，跟咖波是好朋友。

似乎是狗狗跟拉拉

c：咖波的粉絲專頁幾乎是天天更新一次，甚至還有影片的製作，平常一篇咖波漫畫從下筆到完稿，大概花多少時間呢？

其實四格漫畫要創作很快，大概一個小時就可以完工，主要是故事的發想，有時候一天可以想好幾十篇，可是有時候花很長時間都想不到故事內容。碰過的瓶頸是三天都沒有靈感。

兔兔
很喜歡咖波的兔子，有著抖 M 屬性，就算一直被吞食還是很想跟咖波在一起。

- 無法戰勝的拉拉大魔王 -

BugCat-Capoo www.facebook.com/capoocat

- 讓蔬菜變好吃的方法 -

BugCat-Capoo www.facebook.com/capoocat

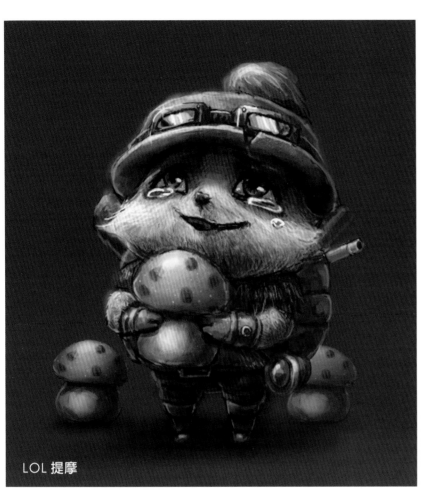

LOL 提摩

c：想請問亞拉，您家人對於您創作咖波的看法？平時創作的想法與靈感，是否有參考的作品？或是有影響過妳的作品？

家人都蠻支持我創作，但其實一開始我待在家裡創作時，我家人會擔心說，是不是想打混不想工作（不過很不想去上班是真的），後來我自己也思考過一段時間，為了讓家人放心，也讓自己專心，才和幾位朋友到外面租了一間工作室。（但其實還是沒有上下班的時間限制）

影響過我的作品還蠻多的，像小時候看過的各種爆力恐部漫畫（番茄醬飛來飛去那種）、可愛的胖吉貓跟獵奇的要命的快樂樹朋友，在各種耳濡目染之下行成了這總怪怪的矛盾風格。

- 無限再生的狗狗 -

BugCat-Capoo www.facebook.com/capoocat

- 肉肉常被搶走的暴龍姊 -

BugCat-Capoo www.facebook.com/capoocat

- 可樂飛行器 -

BugCat-Capoo www.facebook.com/capoocat

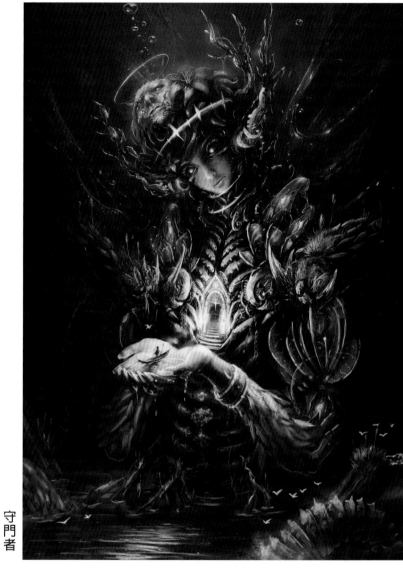

守門者

C：關於美術的創作，未來的期望為何？
也請亞拉給 Cmaz 的讀者或繪師朋友，
一些建議吧！

說一些我的個人經驗吧，自從大學畢業後成為社會新鮮人當了上班族，過著做無聊的事，每月領薪水的日子，雖然途中學到的東西很多，但心裡總覺得不夠踏實，甚至會有一種「是不是在浪費時間」的想法出現。因此，我告訴自己「要做更厲害的事情！」於是毅然決然把工作給辭掉，創立了工作室，給自己發揮的空間、做心裡想做的事。

人如果太安於現狀，就會慢慢的失去實現夢想的動力，不如大膽的放手去嘗試。不過也是要經過長期的深思熟

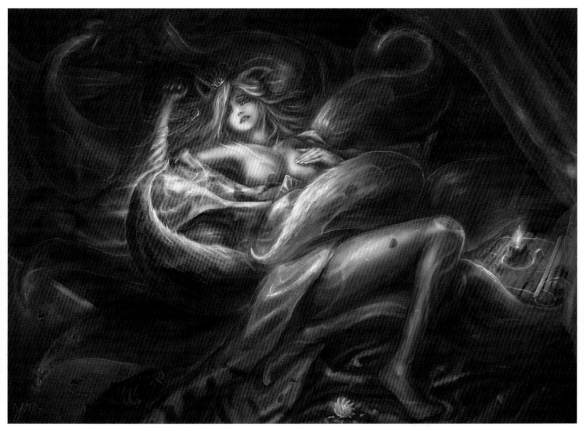

神魔之塔－妲己

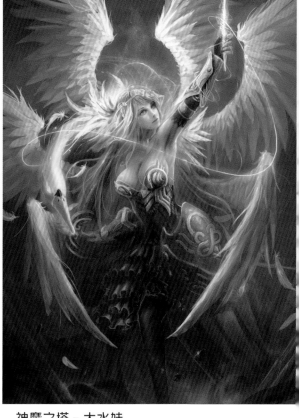

神魔之塔－大水妹

- 來親親吧 -

BugCat-Capoo www.facebook.com/capoocat

澄清：作者「亞拉」和《貓貓蟲咖波》四格漫畫裡不愛穿衣服的「拉拉」是不同的人，亞拉是男生！

未來可能會出書，這個部分還沒有告訴任何人過，書的內容會介紹咖波的誕生與變成家人的經過，也會收錄些網誌或FB放過的有趣漫畫，希望讓更多人接觸到《貓貓蟲咖波》！

處再做決定，像我這樣有點賭博式的做法，未必適用在每個人身上，總之要相信自己的才能與夢想並且保有鬥志。

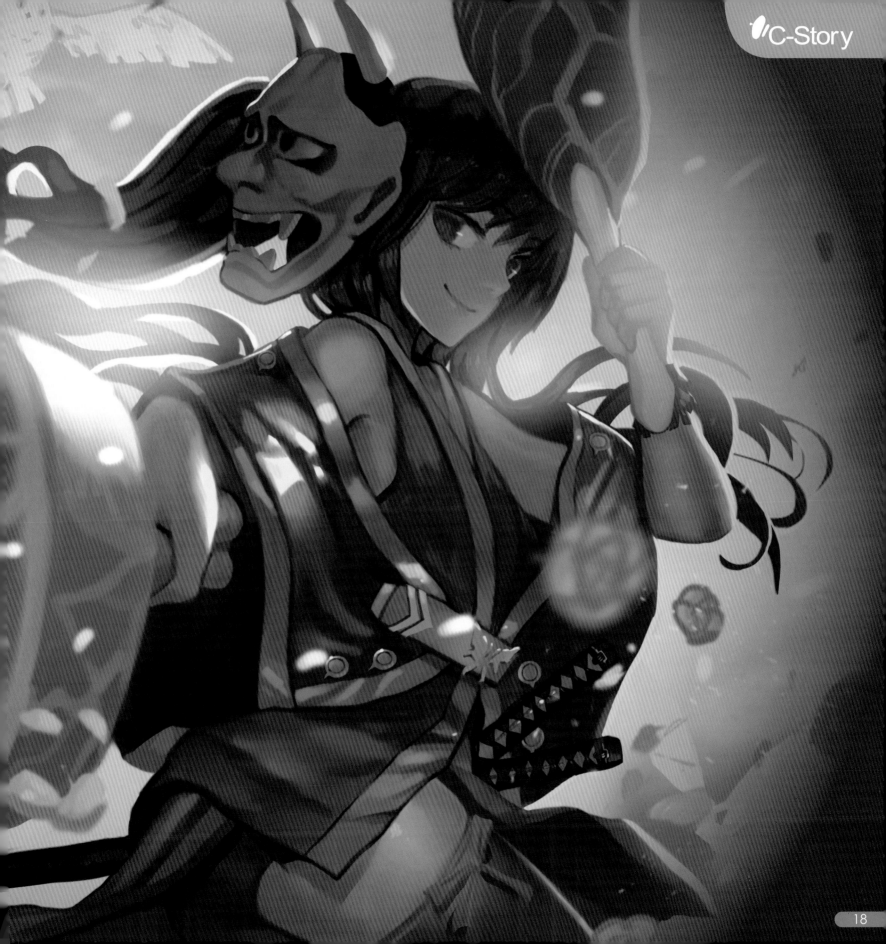

空罐王

想畫的時候，畫就對了

Cmaz!! 臺灣同人極限誌一直致力於臺灣 ACG 的發展，為臺灣 ACG 發掘不廣為人知卻實力堅強的插畫家。

這期我們邀請到的是近期因繪製一系列《英雄聯盟》作品而獲得高人氣的繪師—「空罐王」。

Cmaz 曾經在幾年前邀請空罐王參加繪師發表單元，但當時他認為自己的實力還有許多進步的空間，因此謙虛地婉拒了邀請。

在這段時間內，編輯部經常收到讀者的回饋，希望 Cmaz 能夠介紹這位繪師給大家認識。

因此，在五週年紀念這個特別的日子，我們很榮幸的邀請到了空罐王，來和各位分享同人創作的心路歷程！

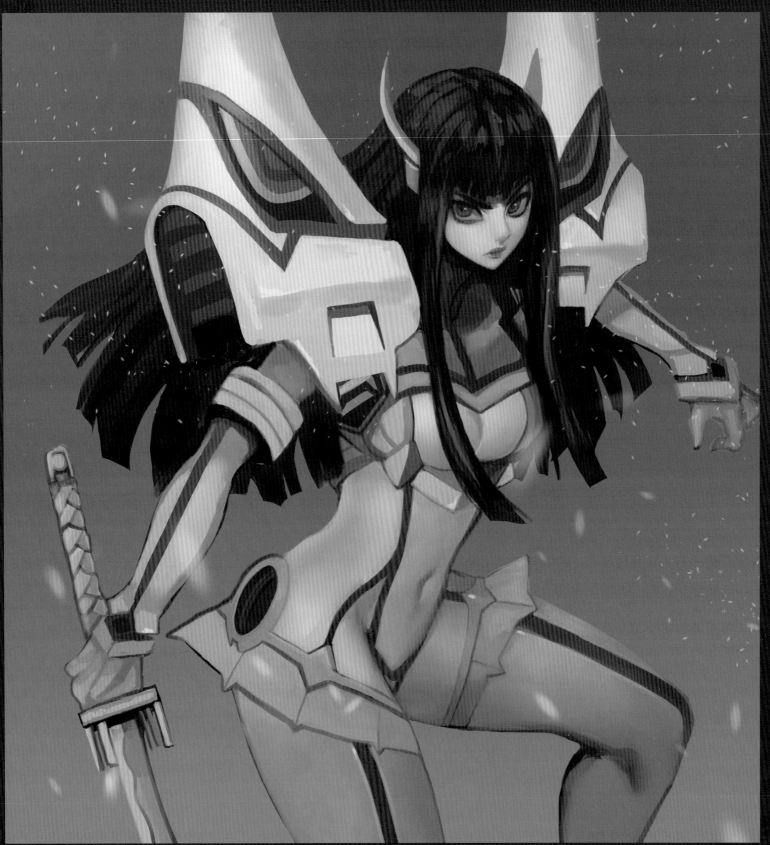

皋月・KLK 開播後畫的，因為皋月很帥，怒畫。畫的時候肩膀上的構造是最難的地方，動畫看了好幾次出場的那段才懂要怎麼畫。

亡：非常開心能夠訪問到空罐王，首先想請問空罐王是什麼時候開始接觸同人創作？是什麼契機讓您喜歡上畫畫呢？家人和朋友對於您從事 ACG 繪圖的想法是？

罐：Cmaz 的讀者大家好，很高興這次能夠接受邀請擔任封面繪師！說到我的正式創作經歷，應該是大學四年級的時候開始的，因為當時朋友剛好說想出同人本，找個地方寄攤賣，於是我邀請他到我們社團一起參與，我也藉這個機會出了個人繪本。那時第一本畫冊算是我把大學時的圖的總集篇，當時也想說反正畢業也能當作品集來用。

至於談到喜歡創作的契機，我也記不太清楚確切的時間，但在求學階段，自然而然便開始在課本上塗鴉了，相信這種經驗很多人都有對吧？直到上大學的時候，因為心裡沒有特別想上的科系，我媽媽又希望我依照自己的想法去選擇，於是我就選擇了美術系，很順其自然呢。

其實我們家算比較特別，父母親比較少干涉孩子的想法，比較像「想做甚麼就放手去做」，所以算是滿支持我的，而我的朋友幾乎都在創作圈，支持與鼓勵當然就不用多說了。

亡：「空罐王」這個筆名的由來？有沒有特殊涵義呢？而空罐王您平時創作的主題或是想法的來源都來自哪裡？創作主題有參考的對象嗎？

罐：其實我高中讀的並不是美術班，也不是考上相關的術科大學，所以在大學時期才開始看書學基礎，結果有次被老師念：「你的作品內容空空的阿，只看得到技巧，就像空罐一樣」。後來剛好我玩遊戲的時候要取名字，本來要取空罐，但空罐有人用過了，所以多加一個字就變空罐王了。

肉食系忍者，要畫這張圖是因為...那時不知道要畫甚麼，剛好打了場遊戲被一隻阿卡莉打爆，感覺就像他手上拿著兩塊肉再打我一樣，所以我就畫了一隻拿了兩塊肉當武器的忍者 XD 我不敢看了。

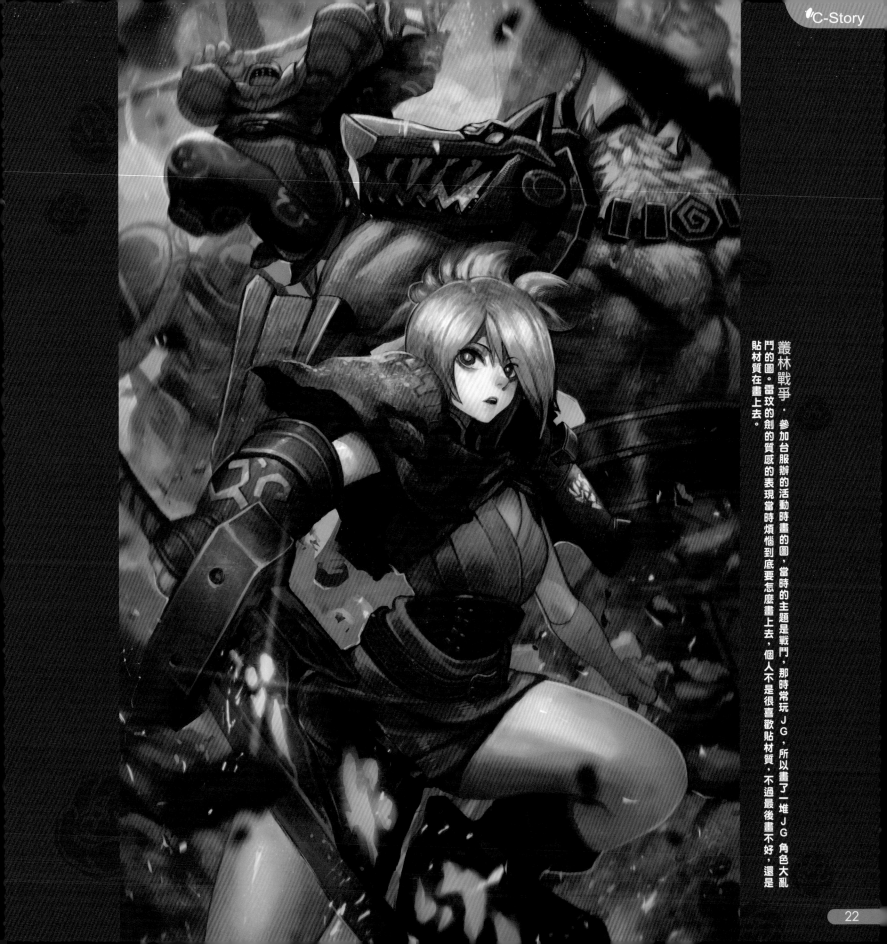

叢林戰爭。參加台服辦的活動時畫的圖，當時的主題是戰鬥，那時常玩 JG，所以畫了一堆 JG 角色大亂
鬥的圖。雷玟的劍的質感的表現當時煩惱到底要怎麼畫上去，個人不是很喜歡貼材質，不過最後畫不好，還是
貼材質在畫上去。

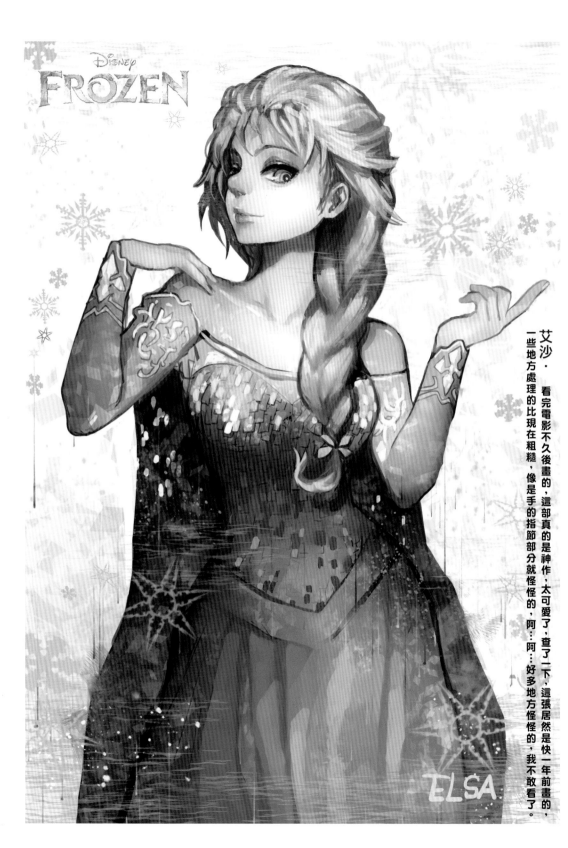

至於創作的主題，我通常都是也是照著心裡的想法，想要畫甚麼就畫甚麼，我不是很擅長想故事的那種人，不過我喜歡邊畫邊去逛照片網站之類的找靈感，現在很多像 TUMBLR 那種網站又更方便了。

罐：除了《英雄聯盟》之外，我大學最沉迷的遊戲應該是《龍之谷》吧？當時很喜歡遊戲裡的畫風，還有打副本無鎖定戰鬥的玩法，不過《龍之谷》的美術對那已也搞不懂，那麼就先停下進度吧！個時候的我來說太難學了，所以要說有影響應該有，不過看不出來就是了。

乙：您在創作的時候曾經有遇過什麼瓶頸嗎？之後克服的過成與方法是什麼呢？

罐：遇到不同的問題，都有不一樣的解決方法。

我個人遇到瓶頸的解決步驟是：先想辦法分析、了解到底是遭遇怎樣的困難，之後再一步步想想辦法，如果連自己也搞不懂，那麼就先停下進度吧！有時候暫停、休息一下，不要強迫自己，過一陣子反而就懂了。或者也可以先去畫些別的東西，過陣子再回來看。

就像你畫了個旗子飄揚，但要怎麼飄才會好看呢？結果自己畫了半天都畫不好看，某天你逛網路也許能看到張照片或是影片，他飄的形狀非常好看，

乙：就小編所知，空罐王平時也很喜歡電玩作品，因為有許多關於《英雄聯盟》的創作。除了 LOL 之外，請問還有什麼作品是您特別喜歡的？畫風有因此有被影響嗎？或是有特別喜歡哪些作品想跟讀者分享呢？

艾沙·
看完電影不久後畫的，這部真的是神作，太可愛了，查了一下，這張居然是快一年前畫的，一些地方處理的比現在粗糙，像是手的指節部分就怪怪的，阿…阿…好多地方怪怪的，我不敢看了。

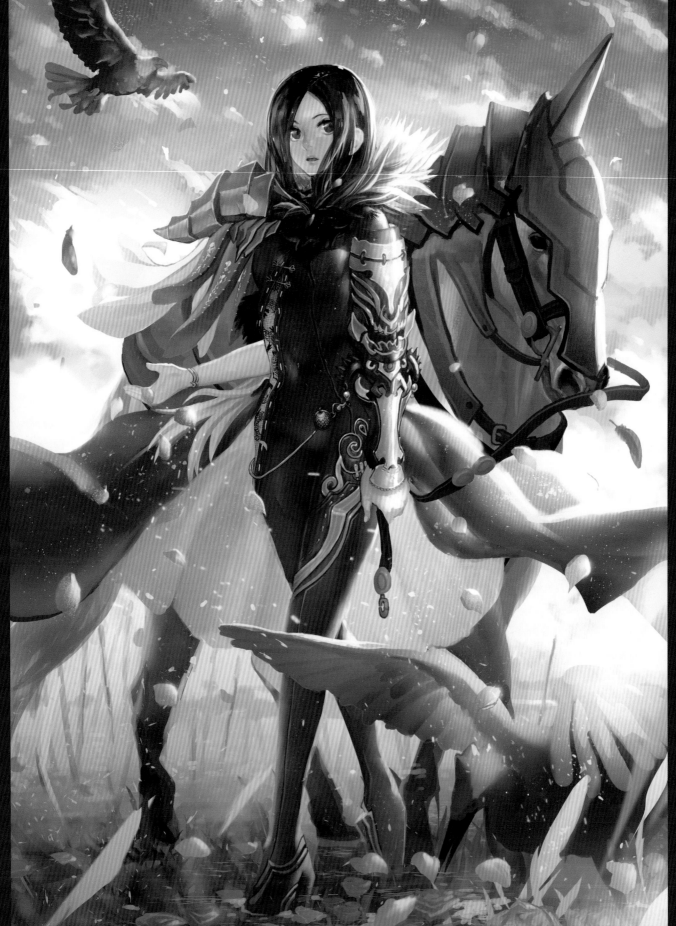

旅途・台服劍靈開服時畫的，很喜歡泰義絕所以畫他，不過火炮蘭的人氣好像比較高阿，畫這張的時候最大的難題是光影的掌控，現在覺得下面那一塊還是打太亮了，如果是現在的話我應該會把深淺弄得更好一點。

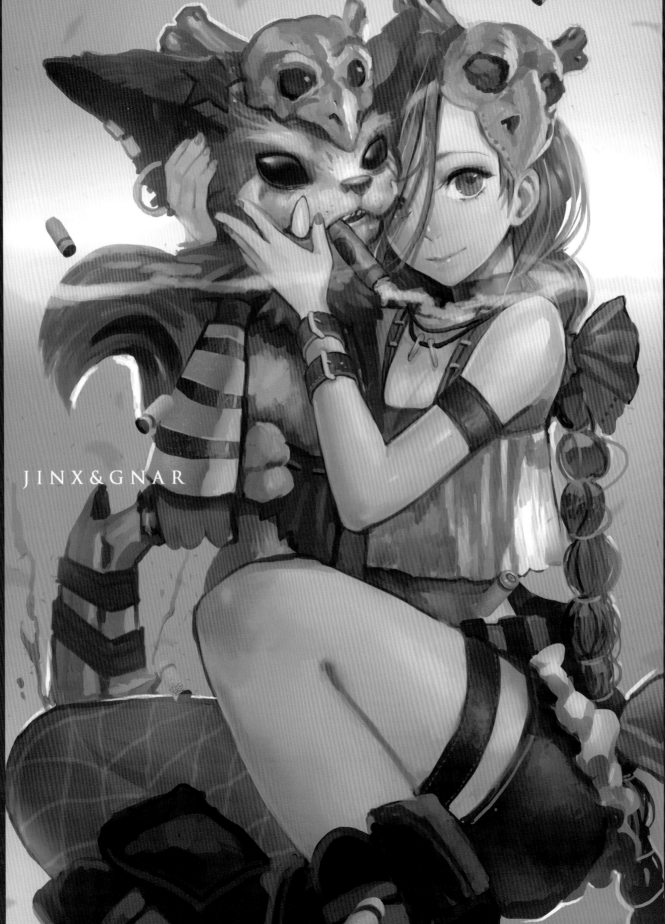

JINX&GNAR

吉因克斯 & 納兒．納兒剛出的時候，我被這隻角色屌打所以把他畫得很兇惡，還叼根雪茄，這張的逆光我覺得弄得不錯，人物的臉我從這張開始有點更動，跟以前的臉長得不太一樣。得更好一點。

命運占卜師，參加開拓動漫祭比賽的作品，那時想練習頂光，所以設定成這樣的構圖，椅子的花紋當時實在是不會畫，所以弄得相當隨便，這張的光影是我當時最困擾的地方，現在看來其實我可以在加點側光，不然這樣太單調了。

這時你就懂你要怎麼畫了！所以不懂要怎麼畫的時候不是去找資料，就是自己研究，但沒有看過的東西真的是很難想像，多收集資料才能充實自己。

一張圖要畫多久其實都不太一定，有時候腦中印象很清楚知道要甚麼畫面的話就可以很快完成，腦中畫面比較模糊就要一直去想畫面哪邊要怎麼辦比較好。

乙…請問空罐王的創作，除了繪畫以外，是否有參與涉略其他領域，例如：小說、電玩、Cosplay…等等。如果有的話，有創作或參與過哪些作品？

罐…大學時期除了繪畫外有稍微涉略攝影的部分，還買了台單眼來玩，但我沒有很專業就是了。

乙…空罐王的作品感覺有點日系的幻想，又加入一點寫實的元素，平時最常聽到人怎樣形容您的作品呢？能否將您的創作技巧分享給讀者呢？平時創作一張圖從下筆到完稿需要歷時多久？

罐…嗯…我比較少聽到關於其他人的評論耶…

不過我創作其實沒什麼特殊的技巧，但我覺得就是油畫的概念吧！油畫的概念其實就是硬畫，以前其實也是會畫線稿的，但我很喜歡邊畫邊加新的想法和東西，這樣就沒辦法用線稿來玩了。之所以畫風變成這樣，是因為我只會厚塗，然後喜歡的畫風是日系，才會變成現在比較固定的畫風。

乙…平時在忙碌的生活中是如何繼續創作藝術呢？

罐…其實「想畫的時候，畫就對了！」，也因為大學的時候，我念的是藝術系，因為是本科所以也沒這問題。

乙…您本身從事的行業是甚麼？未來將會以專業繪師為目標嗎？或是有什麼規劃或是具體的目標嗎？

罐…現在算自由業，或者應該說是Freelancer。

我也很希望能夠成為「專業繪師」，但我覺得現在應該還不算，至少沒領固定薪水。我曾經也想過要去公司上班，也有公司詢問過我要不要擔任相關的職務，但是我還有想畫的東西，那時我覺得去公司會要先去適應專案的畫風，實在是很困擾，畢竟我剛退伍出來的時候畫風還很不穩定，不想在那個時候就先去公司被侷限住。

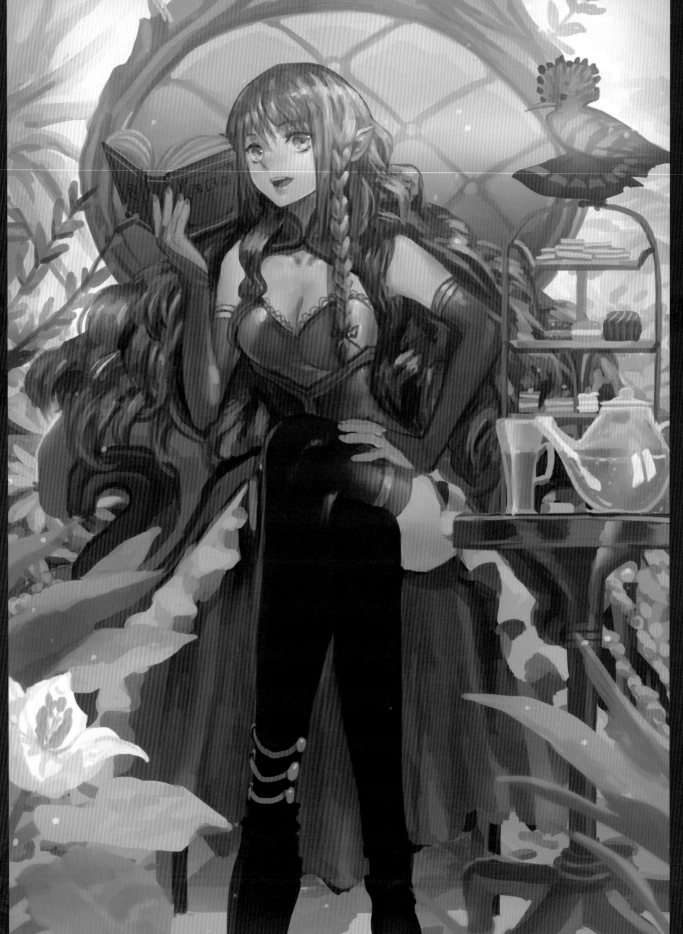

妖精花園的管理人。因為命運占卜師我覺得畫得不好的關係，用同樣的草圖再重畫一次，還用了側光取消頂光，然後從椅背增加背光，不過現在看顏色還是抓得不太好，對比不夠好看。

其實我覺得，「目標」這種東西在實現之前都不該跟別人講，不然好像在講空話一樣，所以這個部份我暫時先保留，但我確實有想要達成的目標！

…最近我最喜歡的畫師是中國的HJL吧，他那種印象派的感覺很棒，也影響我很大，大學時我很喜歡的一個油畫家叫吳兆銘，也是很印象派的油畫家，當然其他印象派的畫家我也很喜歡，竇加和雷洛瓦的那種顏色真棒阿！

と…可以和讀者分享您的最新作品，或是出版過哪些同人誌可以介紹給大家嗎？作品內容是甚麼？

…我出過的本不是彩色的插畫集就是塗鴉本吧，基本上一定時間累積後我會把網路上的圖集結成冊販賣，內容除了舊的插圖外還會有一些沒有公佈過的新圖和一些小教學之類的內容，之前的LOL插畫也做成本子了，估計新的一本會跟這本雜誌同時發售，請大家多多指教！

と…請空罐王對Cmaz的讀者們說句話吧！

…其實我在大學的時候，也有收過Cmaz的邀請函，當時是想要加入「繪師搜查線」的單元，不過那個時候我覺得我的圖水準還不到，如果真的上雜誌大概連我自己都不敢看吧！所以在當時沒有接受邀請。

と…對空罐王而言，有沒有什麼前輩對您的創作有莫大深遠的影響？

沒想到過了快3年，我還是在Cmaz上跟大家見面了，而且還是受邀擔任封面繪師！真的很感謝各位讀者的支持。

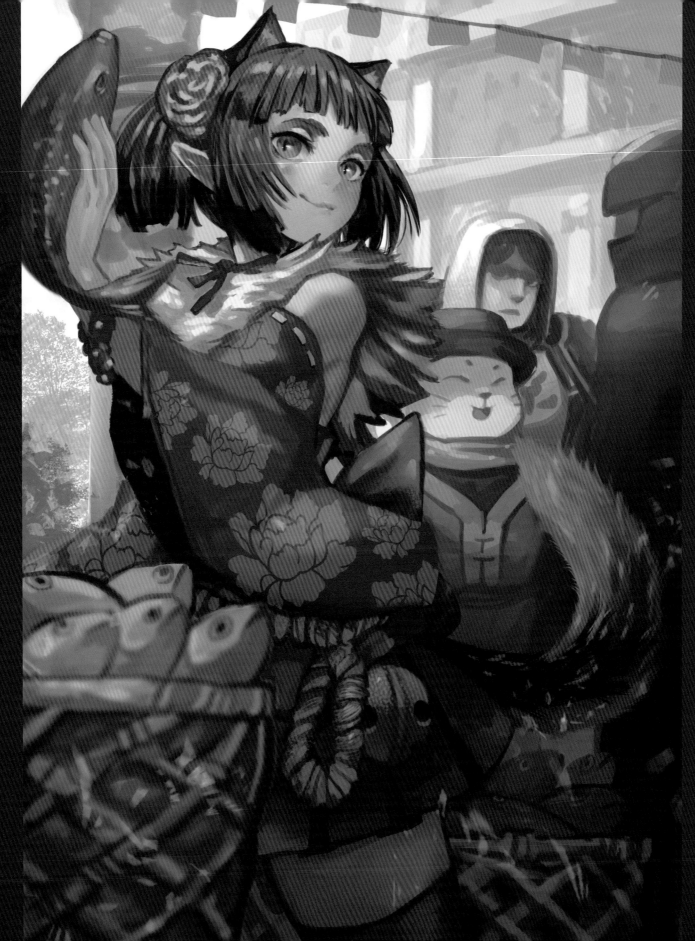

妖怪市場的小偷,朋友合本時幫他的看板娘畫的,女主角的感覺很難抓,現在看起來髮飾畫得好隨便,後面的布條也有點單調,層次處理的手法跟現在不一樣,有點懷念,想想已經是快一年前的圖了。

血月伊莉絲。因為接近聖誕節，就把兩隻紅紅的角色請出來配對，伊莉絲的這個造型我也很喜歡。想想S2的時候吸血鬼和伊莉絲上路可是多OP的存在，現在伊莉絲回來了，吸血鬼卻還是…TY這張因為兩個人都是紅色的，整個構圖有點分不開，後來想到幫他們加上綠色的雙人圍巾才解決了這個問題。

鴉參　　　　銓　　　　娘娘　　　　重蘭　　　　如晦　　　　干物A太

C-Painter

開2 啾比 沙其 Shawli Hei語離 Elsa 葬希

CMAZ **ARTIST** PROFILE

干物 Ａ 太

 4570006

fcfd123

畢業／就讀學校：暨南大學

其他：大家好~這裡是懶得動的干物Ａ太。更
新有點慢~(∀)但還請大家可以多多支持(‧∀‧)

繪圖經歷

啟蒙的開始是因為大學自由的時間多，剛好有
興趣投入就一直畫到現在了~應該是從 2012 年
末下定決心要買繪圖板認真學畫，2013 年大多
是自己看著一些大師的圖臨摹，暑假期間很幸
運能上到 Krenz 老師開的透視課程，繪圖上各
方面都給了我很多幫助，2014 開始有機會跟其
他繪師交流，也嘗試接外包、同人本＆參加比
賽。學習的對象是つなこ老師、ゆーげん老師、
岸田メル老師等。未來的展望是最主要是可以
靠畫圖養活自己Ｗ，也很希望真的有機會的話
可以接輕小說插畫，還有在Ｐ網的排名更進步
WWW

34

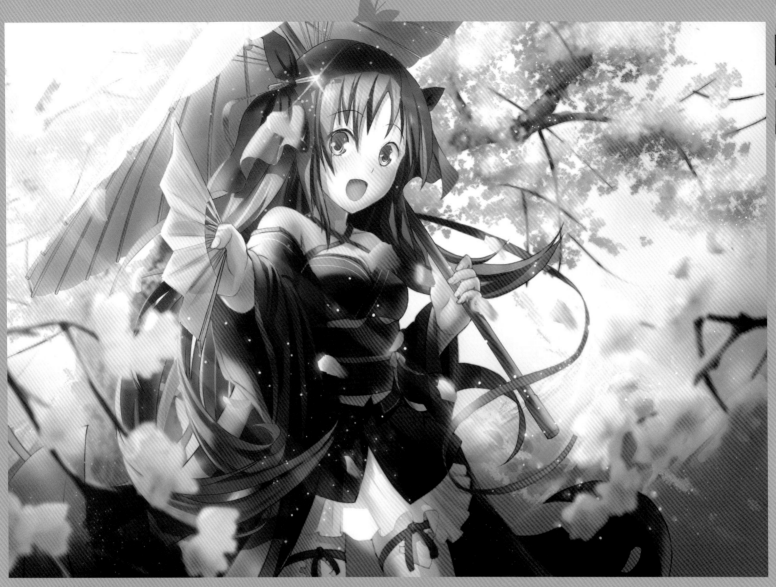

夜夜～謹賀新年 · 當時畫植物的經驗比較少，剛好《機巧少女》的動畫也完結沒多久，就想嘗試畫看看
女主角 - 夜夜跟櫻花樹的搭配 。也請教高人指點，這時才第一次真正了解覆蓋圖層要如何應用。櫻花樹方面
也是到處翻教學才找到比較上手的畫法。當初真的花了很多時間在完成這次的作品（汗

邪氣眼 木曾 ·《艦隊收藏》相當有人氣～所以也跟著畫了幾張艦娘。會畫木曾除了很少畫比較帥氣的女
性外，也順便紀念一下，練這個角色的等級而讓期中考陷入危機的同學，只是他應該沒看到吧 W 要畫出有氣
勢的海浪也研究一番，水的流動跟透明感處理，透過畫這次的作品也得到一些經驗。

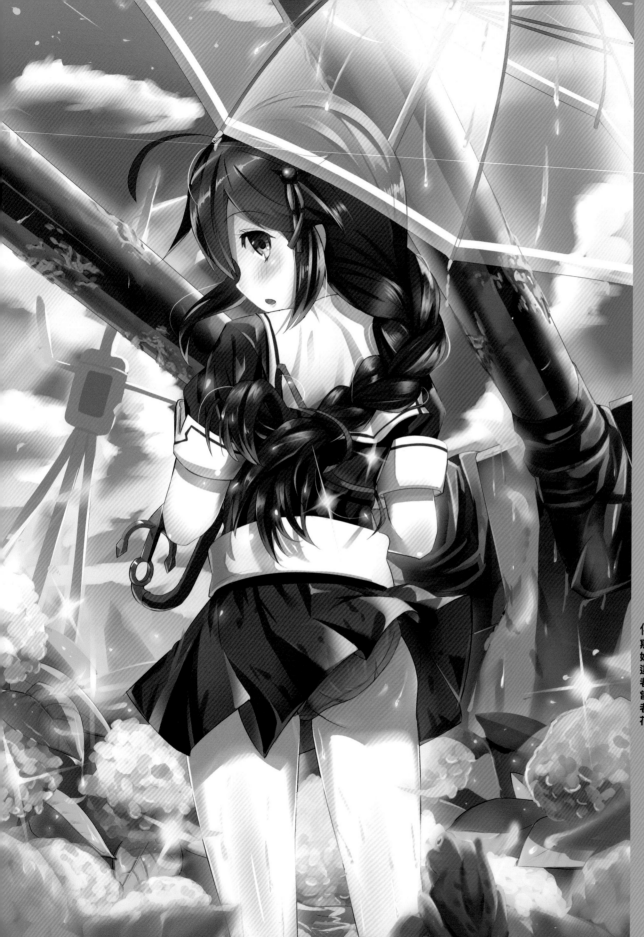

佐世保の時雨．《由於看到幾篇寫得很感人的同人文，所以就根據艦娘-時雨的過去歷史上的稱號來進行這次的創作。場景的設計上想給人有老舊但安詳，就像戰爭結束了的感覺，當初腦內就閃過這樣的場景。砲台的老舊處理跟繡球花的畫法是這次比較花時間的地方。

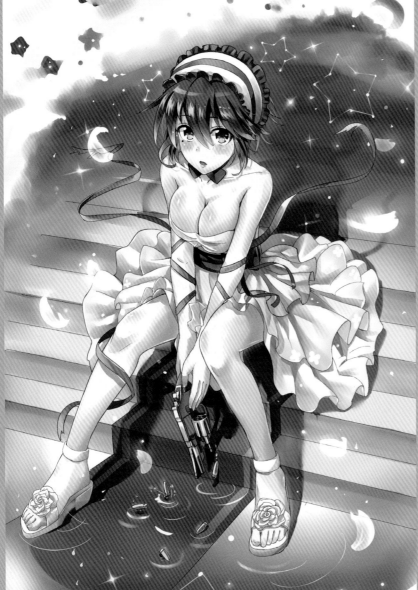

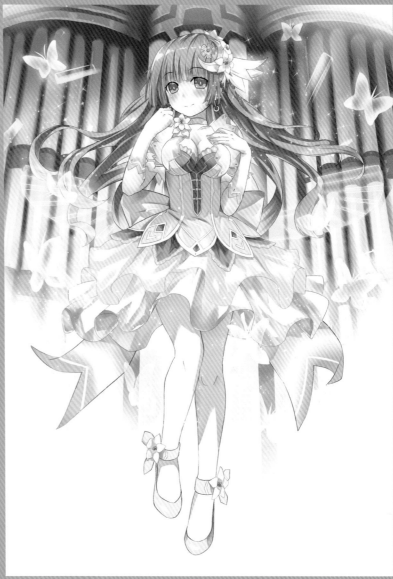

Diva・誘宵美九・之前 FF24 時受人委託製作的抽獎獎品（獎品只有上半身 W 可以畫到自己最喜歡的つなこ老師替《約會大作戰》設計的角色 - 誘宵美九，當時也畫得蠻開心的。背後的管風琴也找了一些資料參考去研究，也希望當時收到獎品的人能夠滿意這次的作品 >_<

Mission~ 鶇 ・ 第三女角 - 鶇，嘗試讓表現上感覺有點像童話般的夢幻場景。然後搭配上原本設定上的殺手職業。想營造個美麗的殺手這樣 WWW 色調上還是提高彩度，去習慣這類的用色。皮膚上也處理得比較順手一些～希望可以維持白皙透紅的感覺。也有人說這張有城市獵人的味道，後來想想也覺得蠻像的 W

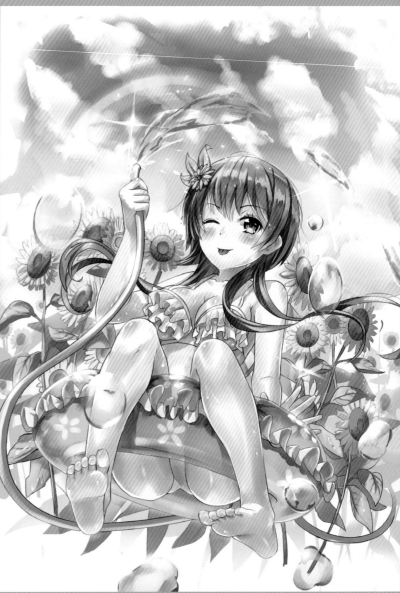

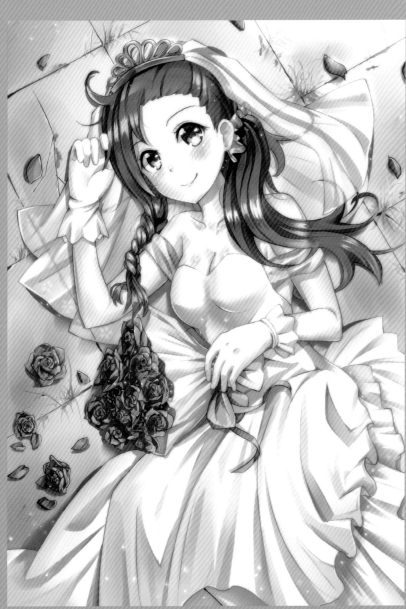

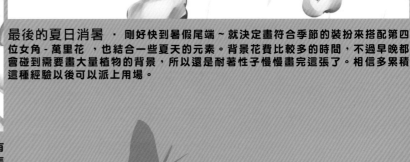

最後的夏日消暑 · 剛好快到暑假尾端～就決定畫符合季節的裝扮來搭配第四位女角-萬里花 ，也結合一些夏天的元素。背景花費比較多的時間，不過早晚都會碰到需要畫大量植物的背景，所以還是耐著性子慢慢畫完這張了。相信多累積這種經驗以後可以派上用場。

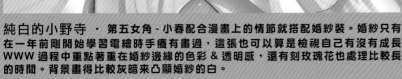

純白的小野寺 · 第五女角-小春配合漫畫上的情節就搭配婚紗裝。婚紗只有在一年前剛開始學習電繪時手癢有畫過，這張也可以算是檢視自己有沒有成長WWW 過程中重點著重在婚紗邊緣的色彩 & 透明感，還有刻玫瑰花也處理比較長的時間。背景畫得比較灰暗來凸顯婚紗的白。

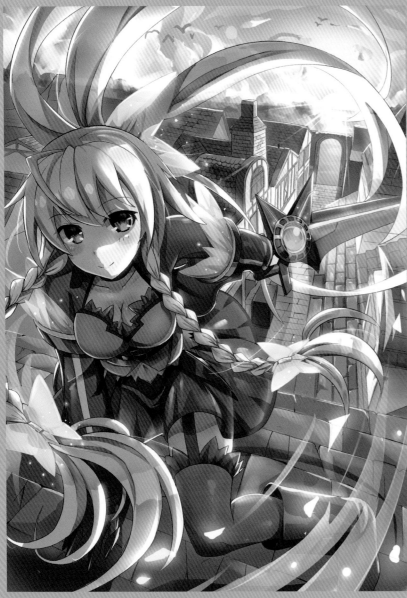

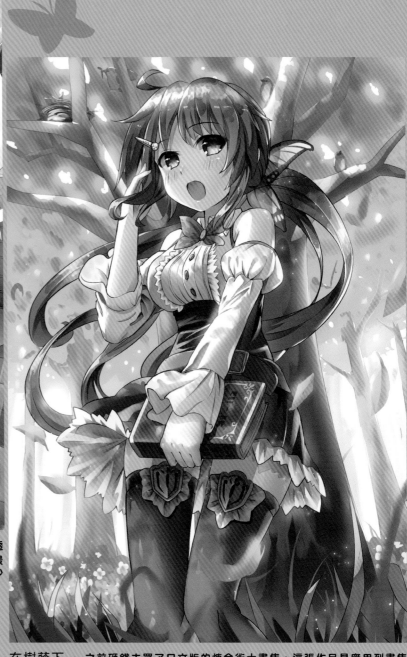

黎明的劍士 · 很少去畫建築物,所以趁有空閒的時間練習一些歐式建築跟透視的畫法。實際找資料研究才發現歐式建築比想像中的複雜(汗。也練習了背景的遠近處理跟色調。還沒有畫過劍士類的原創角色也練習設計看看,不過有不少人認為很像異色版的莉法 W

在樹蔭下 · 之前砸錢去買了日文版的煉金術士畫集,這張作品是應用到畫集中某張我蠻喜歡的背景。比較難處理的地方是整張配色,樹蔭下的色調要怎麼呈現會比較順看也找了不少圖參考。角色方面設計方面,希望別太單調所以加了比較亮且透光的裝飾來凸顯角色。

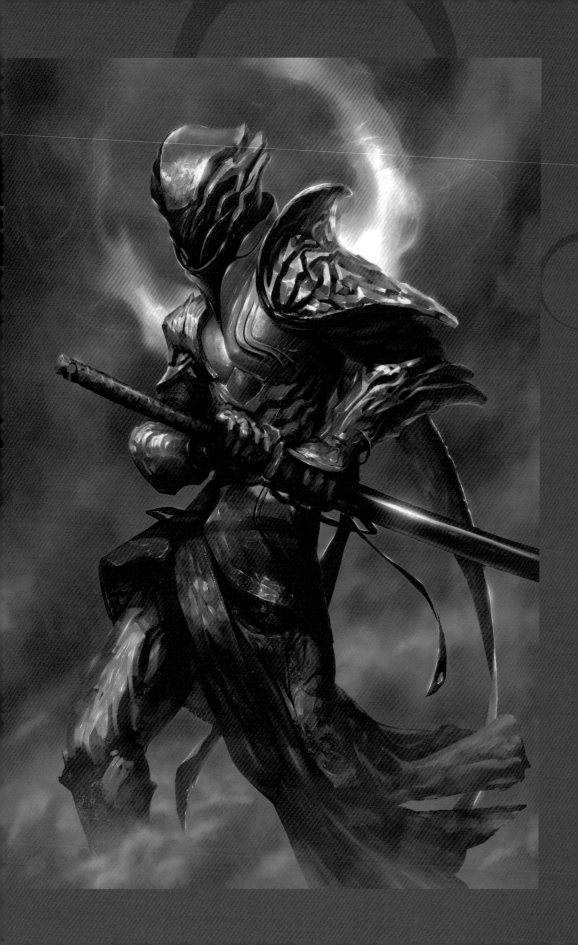

CMAZ **ARTIST** PROFILE

Ju-Hui

如晦

個人網頁：www.artstation.com/artist/peterskore

畢業/就讀學校：**世新大學**

繪圖經歷

從小就喜歡用鉛筆塗來塗去，用畫筆創造一些幻想中的帥物~ 在學習的過程中，兩年前開始接觸電腦繪圖，一發不可收拾~ 對於未來的展望是成為好的概念藝術家、原畫師或是角色設計者。

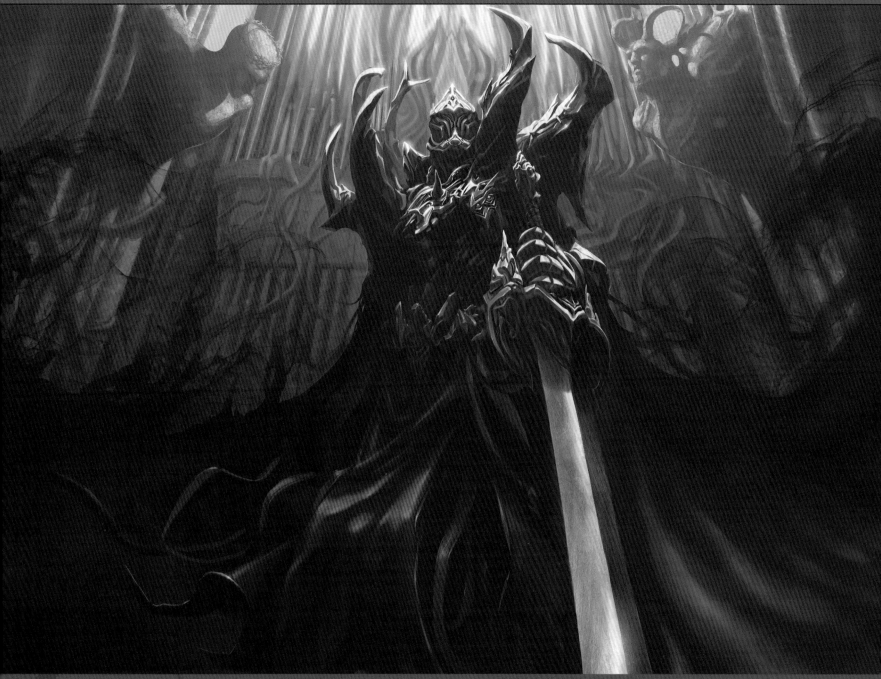

渾沌騎士 ‧ 身處於善惡夾縫中的騎士，受到邪念或善意驅使而行動，其實就
是凡人的處境。繪製身上的細節費了滿大一番功夫⋯鍛鍊耐性。

伏羲之甲冑 ‧ 相傳天神為了清除在凡間的邪妖，便收集魂魄注入此甲冑使其
成為戰士，協助其開天闢地之舉，後來逐漸有了自己的意識。

墮落判官 · 想要設計一位有特色的盔甲角色,畫得時候並沒有太多考慮,也因此有了很多較隨意而特別的造型~自己還滿喜歡這張的色調與造型!

梅路艾姆 · 漫畫作品-獵人中登場之強敵~被其強烈的氣場感動,便嘗試畫下其威武的容貌,是一位有著王者氣概的角色!難處是設計他的背景…最後用色塊帶過…。

角盔甲 · 是近期的塗鴉，想開始嘗試將較濃烈的色彩放入畫面與
背景之中，是輕鬆的小作品。

環刃刺客 · 使用雙輪作為武器進行攻擊的刺殺者，環刃能夠進行
劈砍亦可投擲，非必要時不會同時投出兩枚。

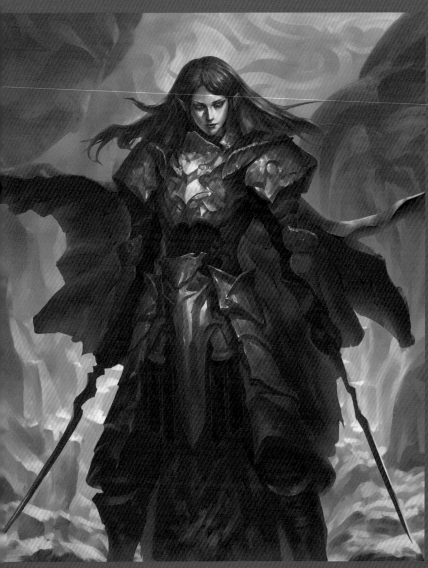

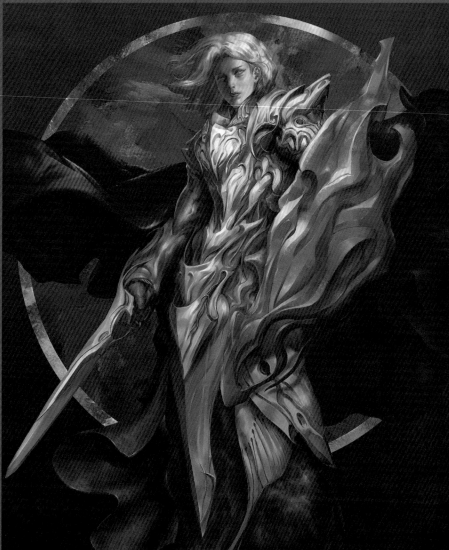

雙劍精靈鬥士 · 聽起來好像 RPG 怪物的名字（笑），是練習色彩的一張，嘗試掌握比較中式的調子。動作上有點呆版平面，也讓立體感比較不易表現；將盔甲處理成「對稱」費了我不少苦心呢。

盾騎士 · 身特化防禦力的角色，使用巨盾與單手劍來戰鬥。剛開始在繪製草圖的時候並沒有好好面對造型太複雜的問題…等到要處理光影與立體感時，真的是好辛苦啊…

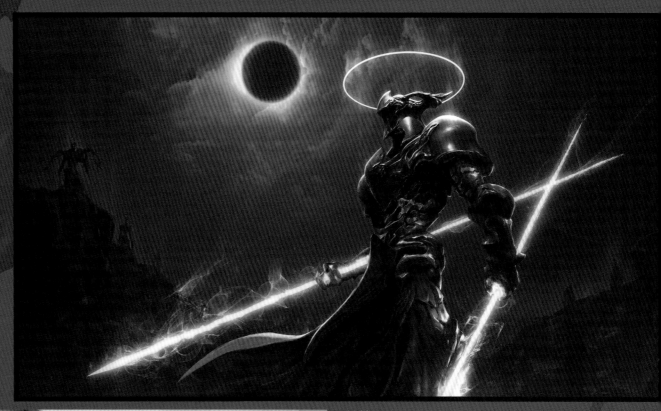

對峙 · 這張的概念是一位武藝高強的天神遭到敵人的伏擊,準備開打前的場面。因為光圈還有雙光槍都是發光體導致很難處理光影⋯好險最後的結果不算太糟糕⋯

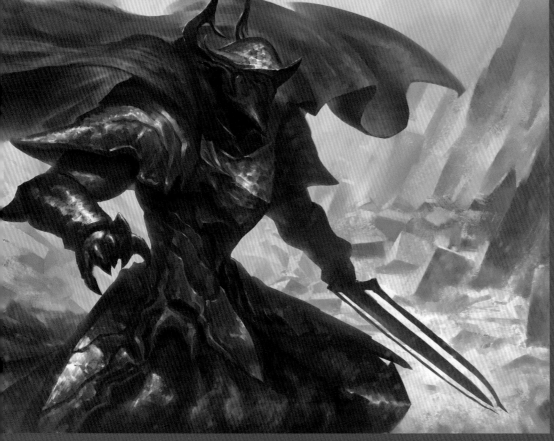

大漠角鬥士 · 這張主要在練習畫低彩度的角色,但是用較強烈的環境色與裝飾色讓畫面豐富起來。盔甲的細節與小裝飾顏色一度讓我滿苦惱的,最後結果還不錯,是感覺小有進步的一張。

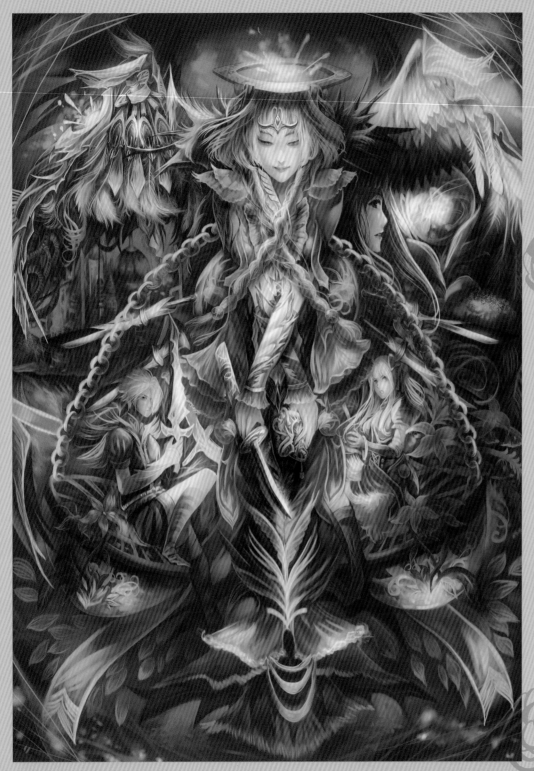

CMAZ **ARTIST** PROFILE

重蘭

 zeryzeye

畢業／就讀學校：大明高中

繪圖經歷

啟蒙的開始是因為駿恆老師。從高中的時候開始接觸插畫的領域，畢業後在去年開始接觸電繪的部分，目前正在累積自己的作品，努力學習中！

學習的對象是駿恆老師。對於未來的展望是希望自己將來不管是在遊戲插畫，或是漫畫都能夠有所成績。

天秤少女 ・ 十二宮的插畫系列，因為很喜歡尚月地插畫風格 但也想試著畫出自己的味道，所以在色彩上又做了點變化。

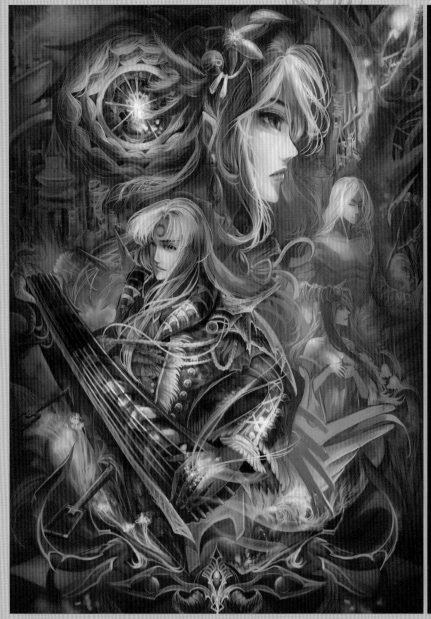

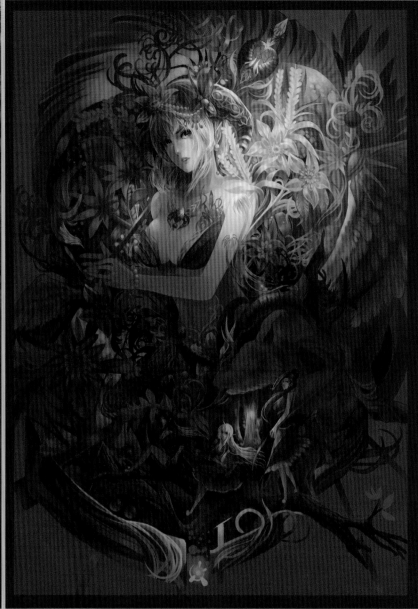

魔羯少女 · 也是十二宮的插畫系列，因為很喜歡尚月地插畫風格，但也想試著畫出自己的味道，所以在色彩上又做了點變化。

牡羊少女 · 靈感來自於一位我很喜歡的畫家尚月地運用了一些精靈花朵、植物曲線等元素構成，已牡羊座為主題的插畫。

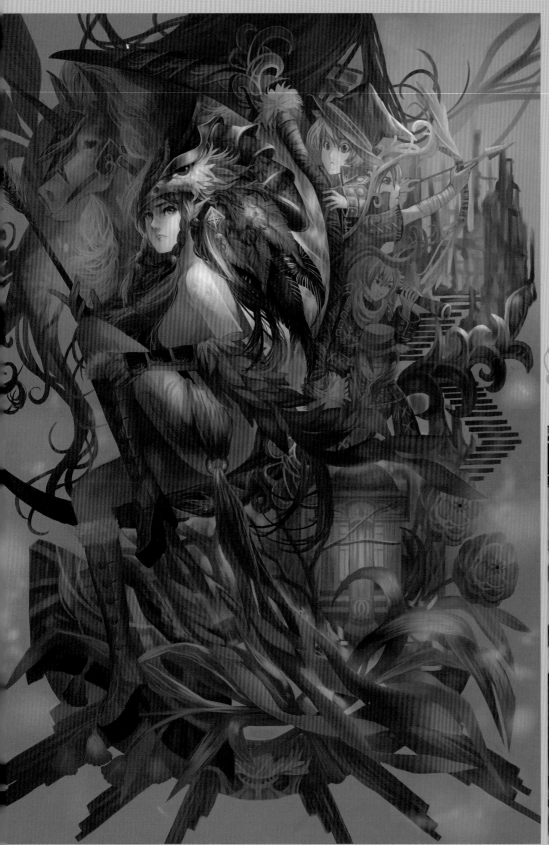

射手少女 · 是十二宮的系列作品 以射手座為主題的插畫作品

機甲墜落 · 這是一個身穿科幻裝甲的女士兵 想畫出被擊敗的那一刻，零件散落的那一瞬間。

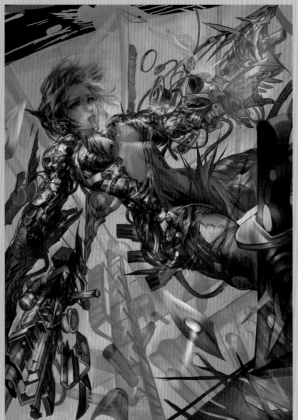

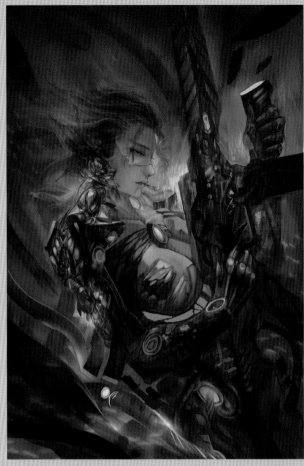

冷光 · 一位冷艷的女軍官,在一場戰役結束後,在角落獨自點著菸享受著,用有點逆光的方式表現。希望呈現冷酷帥氣得模樣。

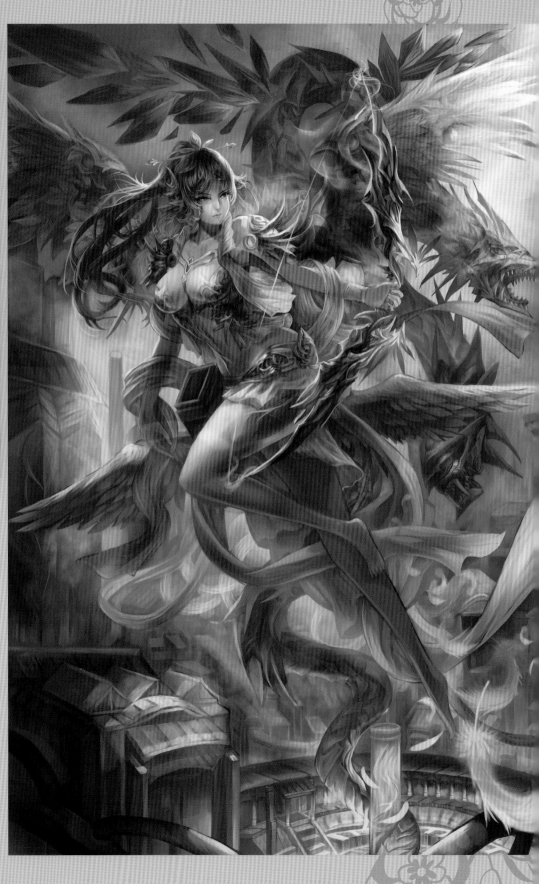

龍女妖精 · 擅長使用弓箭的妖精族,他們天生擁有準確的弓箭技術,每位妖精在成年後會跟龍族締結契約,使自己的妖術能更上一層樓。

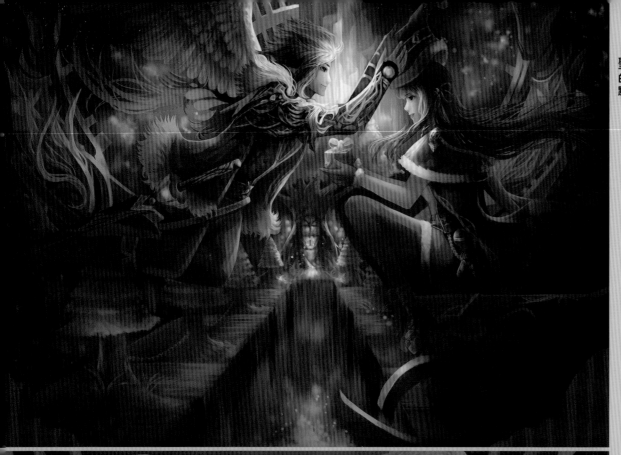

聖誕極光 · 這是一個一年四季都下著雪的國度，一對戀人，只有在聖誕節午夜12點，極光灑落的那一刻，才得以相會。

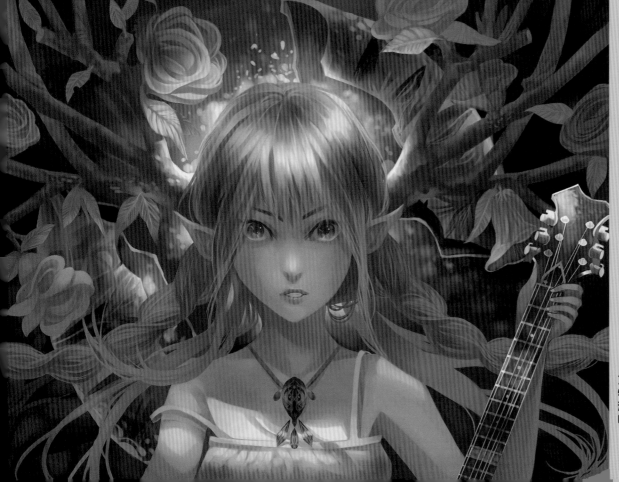

角之子 · 一樣是搭配我最喜歡的一些植物素材為主，不一樣的是這次試著將一些搖滾的元素置入，希望可以呈現一些不一樣的味道。

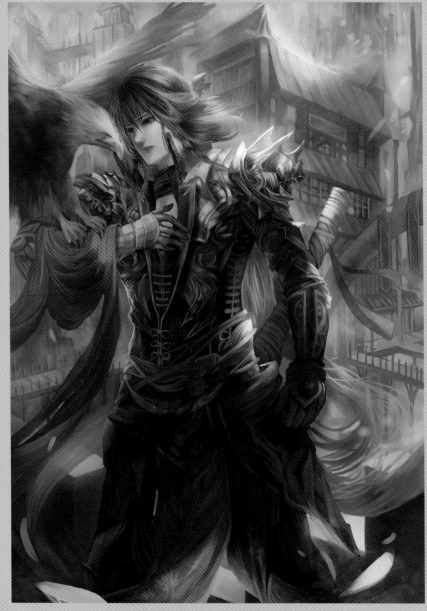

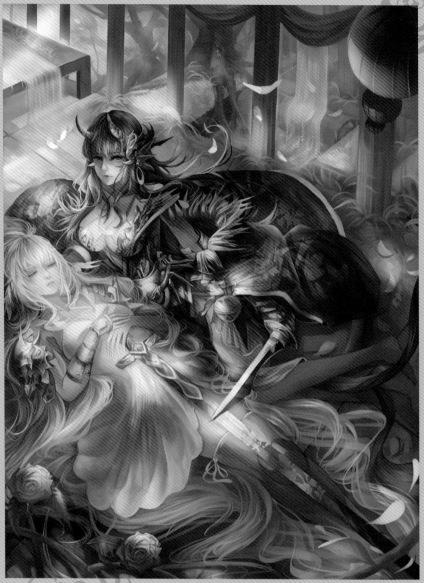

沉睡的幻境 · 因為我很喜歡奇幻類的題材,畫了一些
樹木纏繞在室內梁柱以及流水 ,想表現因為忌妒少女的美
貌,因而持刀行刺的感覺。

雲遊武俠 · 以前很喜歡中國武俠系列的題材,加入了
一些中國建築物的素材,想表現武俠漂泊的帥氣 XD

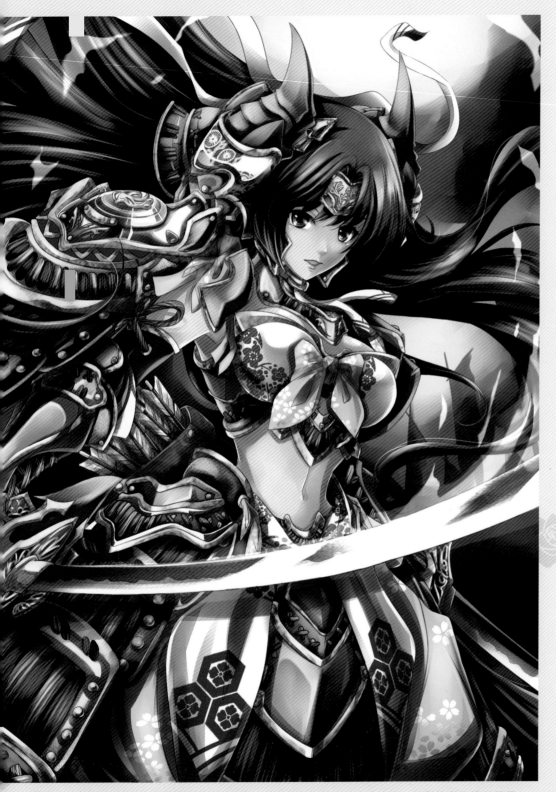

阿市 · 參加 P 網所舉辦的戰國武將比賽圖，身著戰甲的阿市決定與夫君一同對抗家兄織田信長，願與夫軍戰死在沙場上。也練習鎧甲質感的表現與造型設計。

CMAZ **ARTIST** PROFILE

娘娘

 E 杯貓工坊

 娘娘

 atea1007

畢業 / 就讀學校：首府大學

繪圖經歷

啟蒙的開始是從幼稚園，從小就喜歡畫圖，一直至今。學習的對象是只要喜歡的作者都會去嘗試。對未來的展望是希望能在繪圖這方面有所成就，成為父母的驕傲，也能帶領後輩。

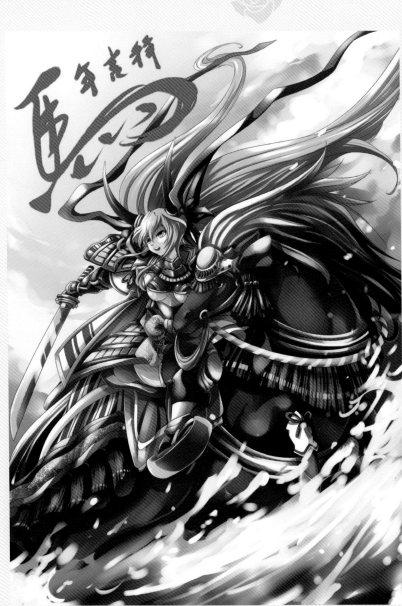

賀年圖 · 馬年賀年圖，營造壯闊的氣氛。

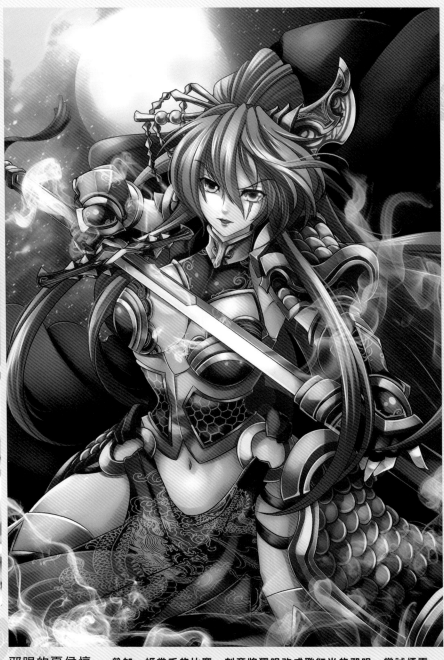

邪眼的夏侯惇 · 參加一姬當千的比賽，刻意將獨眼改成發紅光的邪眼，嘗試煙霧特效等等把氣氛加強，並練習繪圖的速度。

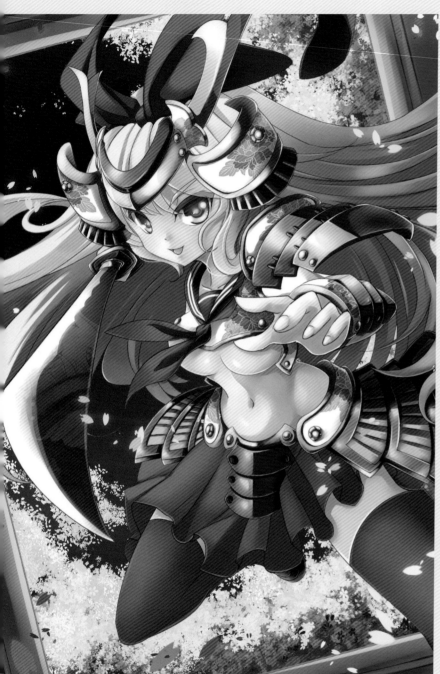

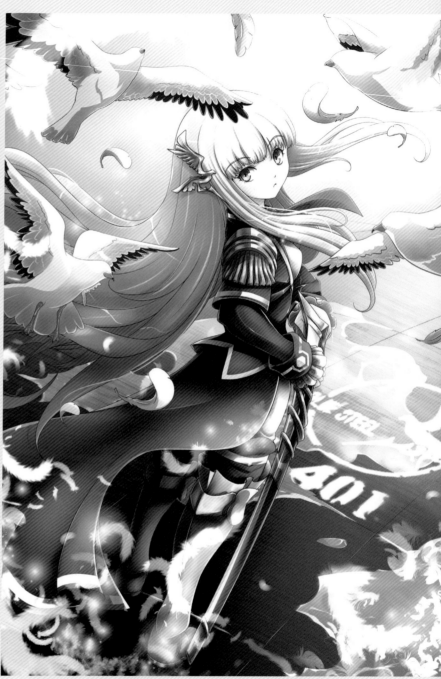

真田麻衣 · 參加第五屆百萬亞瑟王比賽,得到第二名,用較柔的上色方法來表現,並做了誇大的進化,呈現出前階段的差異性。

萬金小瑪 · 參加萬金小瑪的比賽,從中學到空氣透視的應用,目前還在練習抓感覺,希望以後能更加精進。

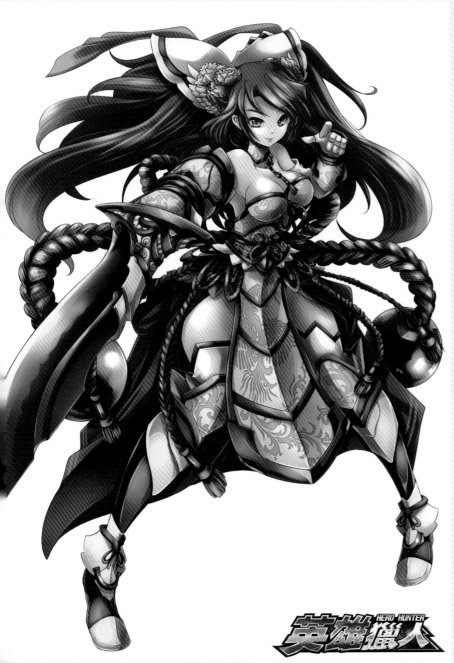

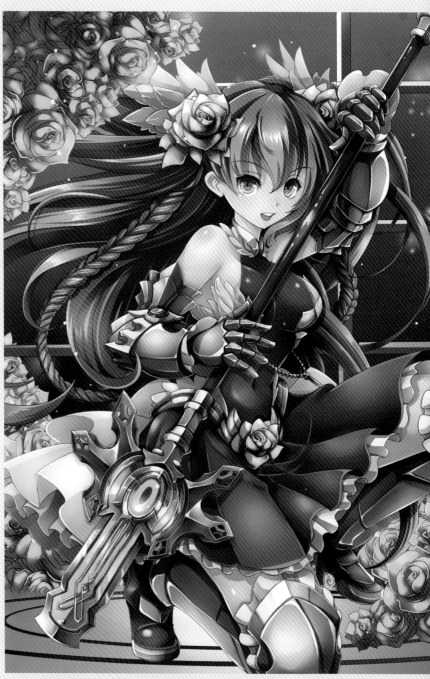

李秀寧 · 方舟遊戲的遊戲人物圖。

亞麗娜 · 參加第六屆百萬亞瑟王比賽,得到佳作,鎧甲質感,玫瑰花繪製,等等加強練習,想做出華麗的感覺。

盛夏牽絆 · 透過紅線想與各位有一段戀情的誕生,嘗試用於眼透視的角度去繪圖,
和服素材的使用與氣氛的搭配,創造出盛夏夜晚的誘人場景。

島風抱天津風 · 島風抱著天津風，帶有些微羞色的風格。

赤城與加賀 · 練習皮膚與水滴光影的搭配等。

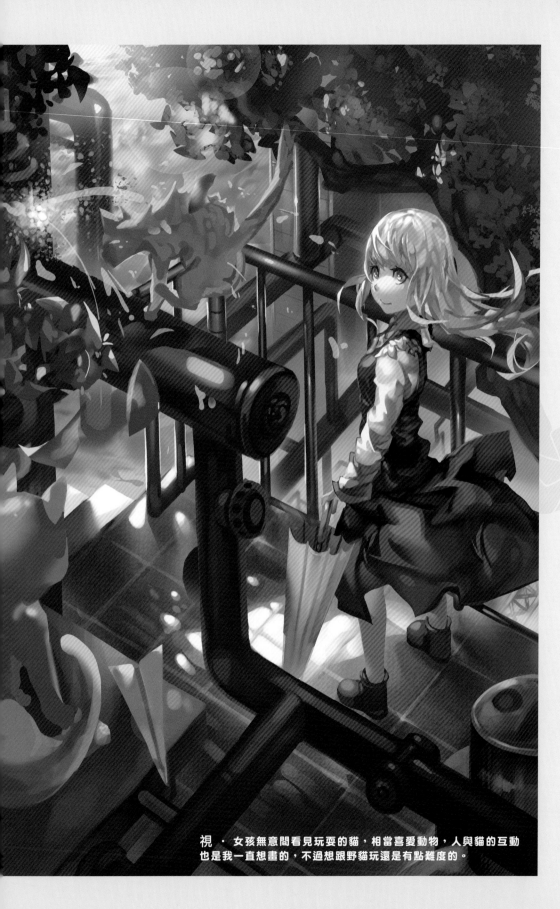

視 · 女孩無意間看見玩耍的貓，相當喜愛動物，人與貓的互動也是我一直想畫的，不過想跟野貓玩還是有點難度的。

CMAZ **ARTIST** PROFILE

Chaun

銓

 chaun.yan

 despair5969

 newchaun

繪圖經歷

從小就跟著哥哥看大量的動畫跟漫畫，幼稚園時就看卡通頻道看到半夜因此有線電視被斷至今未接回，因此特別嚮往動漫畫裡豐富又奇幻的故事，便喜歡在課本、聯絡簿、考卷上塗鴉，紙上空白處都不放過，期許自己能從事繪圖相關工作。

國高中身邊持續有在畫圖的人不多，有機會就會拿著圖跟厲害的同學討教一些技術，升大一的暑假考完大考突然閒下來便做開始畫起電繪沒想到愉悅的從此停不下來 XD

開始在網路發圖後覺得根本是個大 CG 時代，視野變得開闊也更能了解自己的渺小，認識到許多繪圖朋友通過互相交流，向前輩大大討教技術，學習不斷超越自己慢慢探索這個世界。

希望不辜負小時候的自己做個插畫家，創作出的能感動自己也感動別人的作品。

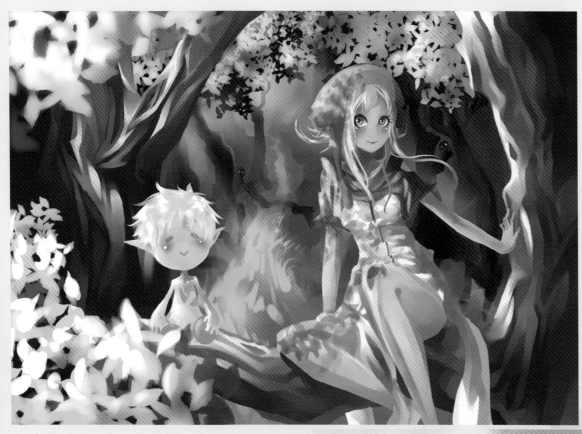

精靈之森 · 一個人類與精靈和平快樂相處的森
林，嘗試整合整體光線氣氛同時也運用空氣遠近法將
背景分開來。

熊之森 · 暴走的熊攻擊森林裡和平的精靈此時路
過的旅者出手相助。原先單純是畫個場景當練習，畫
著畫著帶進了這種莫名其妙的故事。

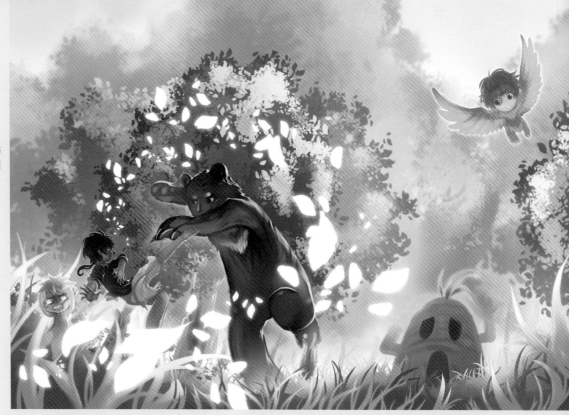

碁 ‧ 女孩靜靜的閉著眼思考每一步該怎麼走，發想是來自棋靈王的感動，
因為也熱愛圍棋於是繪製了張這樣的主題。

黑天使 ‧ 黑天使一族的年輕少女，族人專門負責討罰各種兇殘的魔物將
之封印在地底並且看守著，嘗試投射光線的氣氛。

未來醬 · 看完境界的彼方時而發笑時而感動，未來的可愛及怪舉動種種都令我對她十分著迷。
利用一些飽和度低的顏色讓光線滲透進來。

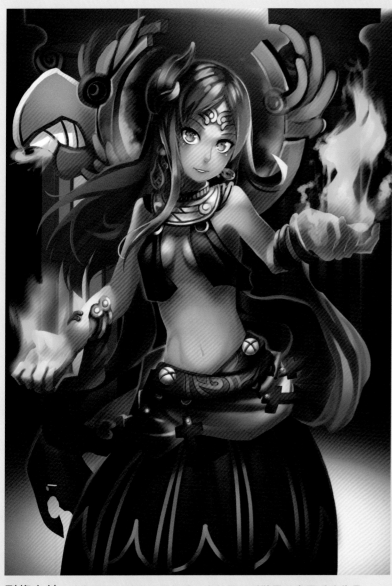

烈焰女神 ‧ 畫這張火娘當下是冬季，沒任何取暖裝置下畫圖手凍的是
無法活動，據說碰到她的火會在毫無痛苦且身心暖和的情況下燃燒殆盡。
嘗試用負型的概念讓人物量暗分明輪廓清晰。

奧村燐 ‧ 燃燒著色的火焰，看完青之驅魔師整個熱血，比起火紅的火焰
青色火焰畫起來有不同的風味畫起來頗愉悅的。

月刊少女野崎くん，可以抱著輕鬆愉悅心情觀看的一部
好作品，各種莫名其妙的有趣，千代可愛的個人魅力和反應
也相當迷人。

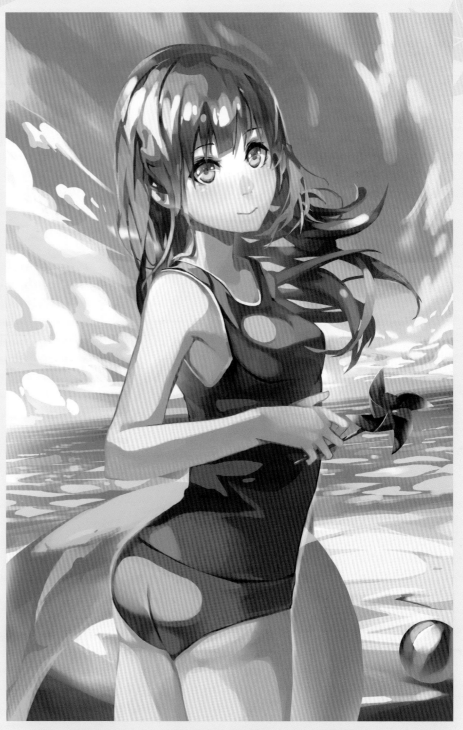

海 · 穿著死庫水的少女，微風輕輕將髮絲吹散，泡泡水讓海風吹在身上相當舒服，
使用明亮色彩帶動氣氛。

CMAZ **ARTIST** PROFILE

Raven
鴉参

 Yasan.RavenWu

 252830

近期狀況

每天畫圖 8 小時，打電動 8 小時，一路走來始終如一（？）

不過最近還滿想去京都玩的：P

近期規劃

嘗試做了兩年外包，很新鮮有趣，獨立自由的感覺也很好，但考慮到未來的發展，近期內也有了找工作的想法。

万葉 · 早些時候為了慶祝 PIXIV 追蹤人數過萬而畫的秋季風景。不過之後回來看這張，
還是會期許自己能夠多設計一點東西去豐富畫面。

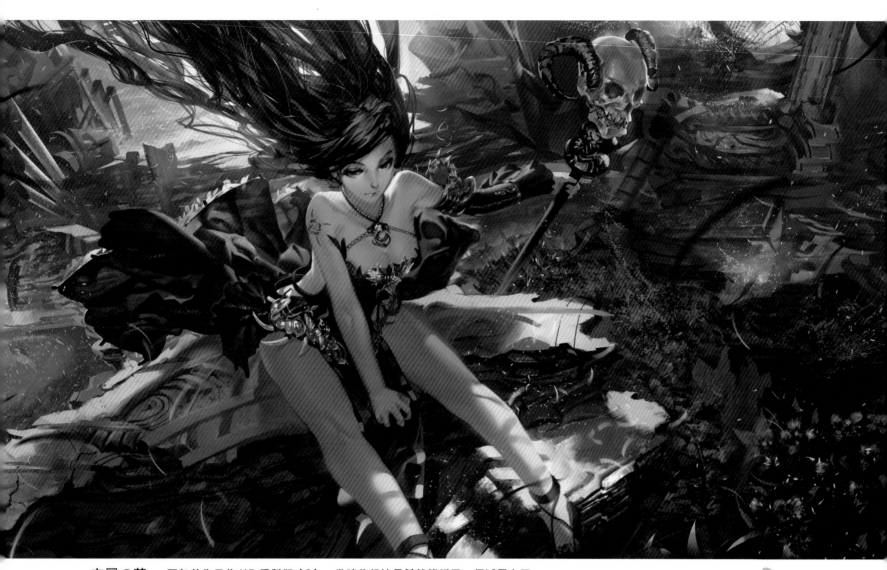

亡国の花 · 兩年前作品的 HD 重製版（？），當時的想法是希望能賦予一個滅國女巫
的形象，自己還滿喜歡明亮的環境和寂寥神情的對比，不知道大家怎麼想的就是了：P

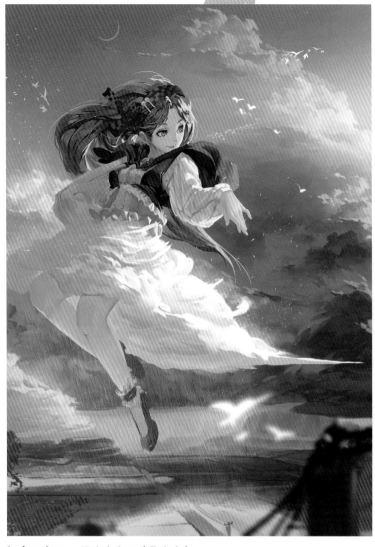

Irrigator · 巨大少女！（全文完）
呃，對，就只是想畫一次巨大少女試看看，雖然後面給她套了個主題上去，
但最早構圖的時候真的沒想到會變成這樣呢（？）

**Milky Way · 夏天的時候想　今年還沒畫泳裝，於是想說塗鴉畫畫也好
就下筆了，結果不但花的時間一點也不塗鴉，泳裝還畫的超級隨便呢。**

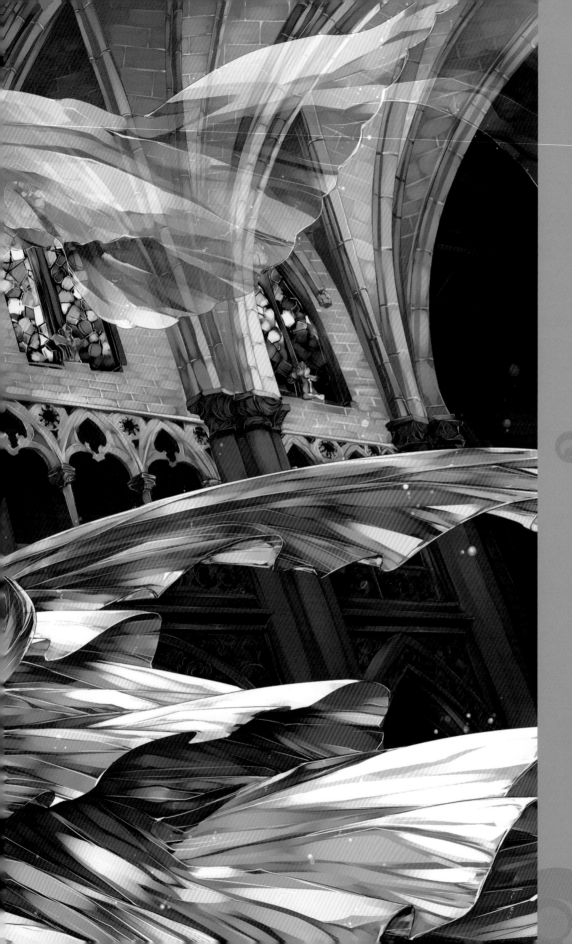

CMAZ **ARTIST** PROFILE

葬希

 1221913

近期狀況

前陣子整理了下企劃創作的資料夾，全部綜合起來發現容量超過 20gb 了呀，都比自己安裝的遊戲還大了，希望之後的產量跟品質也能盡量保持。

第一次跟人合作共同進行較大規模的創作還真是新鮮，過程雖然不輕鬆不過真的很充實很快樂，這是以前自己悶頭畫所沒有過的體驗。

最近也是繼續補完之前沒能釋出的人物劇情，好多舊企劃的故事也都沒畫完所以只能持續補坑。最近比起新番不知道為什麼跑去翻了舊番跟些冷門作，曾經有些偏見的作品如今親眼觀賞一次後才覺得自己以前好像太先入為主了，這樣很容易就錯過一部好作品呢，真是得檢討檢討了。

以前參與 Cmaz 的時候曾提想做的 PV 跟個人誌的計畫都做到了，接下來預訂就是嘗試看看能不能挑戰畫全彩本！

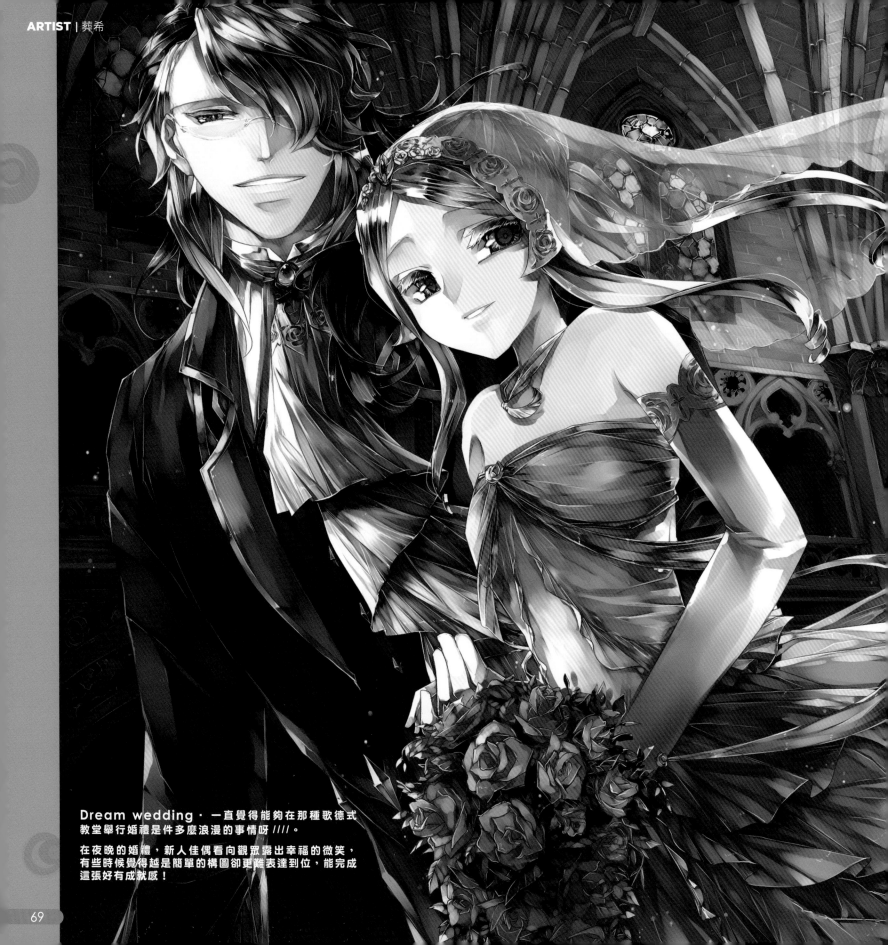

Dream wedding．一直覺得能夠在那種歌德式
教堂舉行婚禮是件多麼浪漫的事情呀 ////。

在夜晚的婚禮，新人佳偶看向觀眾露出幸福的微笑，
有些時候覺得越是簡單的構圖卻更難表達到位，能完成
這張好有成就感！

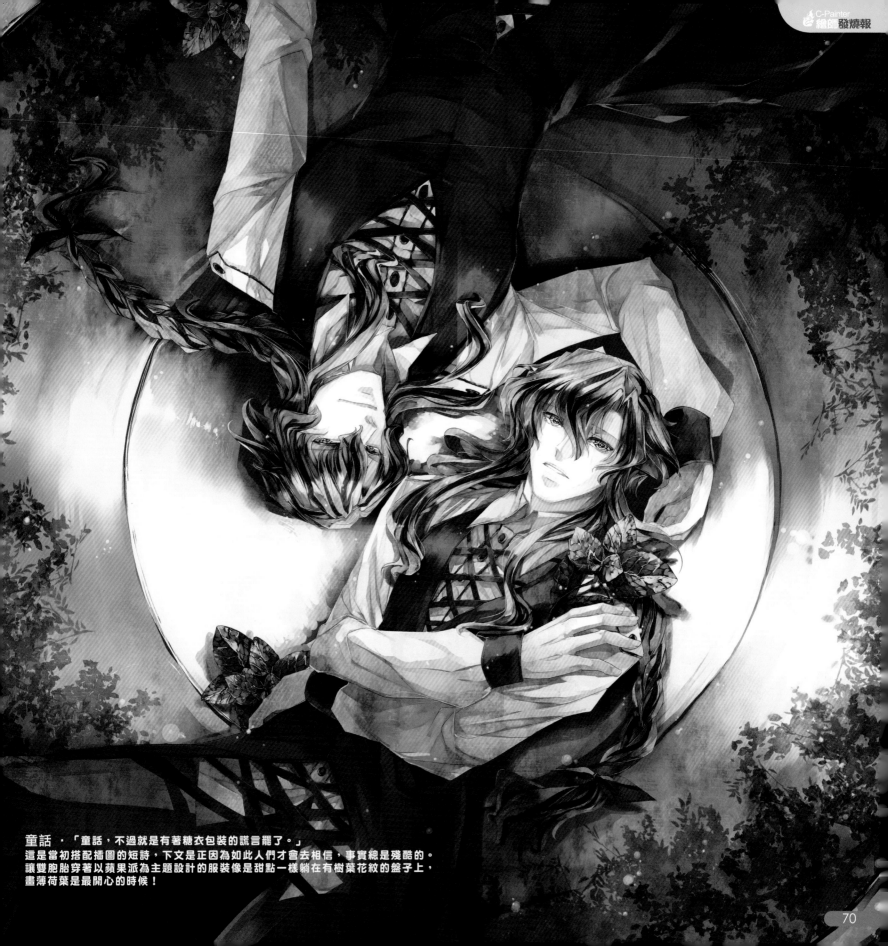

童話・「童話,不過就是有著糖衣包裝的謊言罷了。」
這是當初搭配插圖的短詩。下文是正因為如此人們才會去相信,事實總是殘酷的。
讓雙胞胎穿著以蘋果派為主題設計的服裝像是甜點一樣躺在有樹葉花紋的盤子上,
畫薄荷葉是最開心的時候!

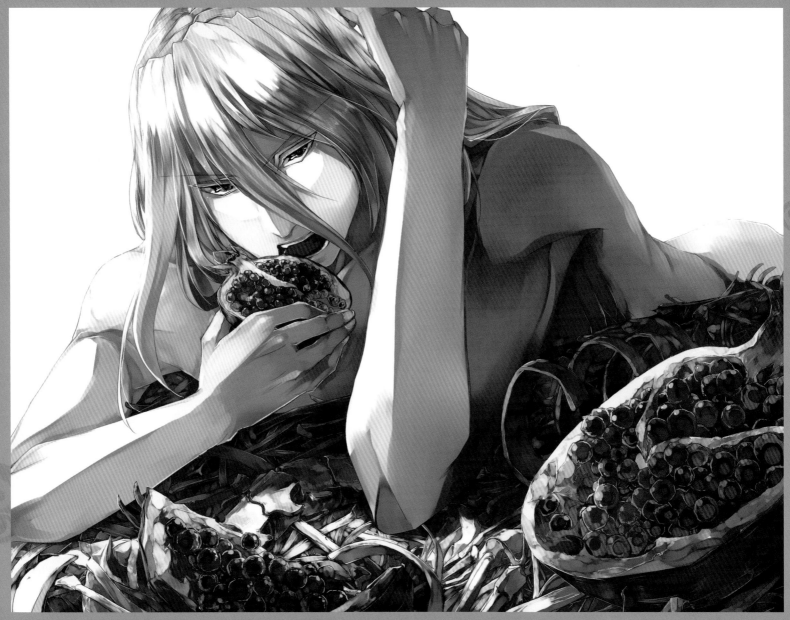

Pseudomorph． 自己的人工授精實驗體兒子躺在一堆白骨上啃食石榴的構圖，用一種滿虛幻的方式暗喻著食物鏈跟再生輪迴。
十分喜歡石榴這種水果，不過真的去畫的時候就會後悔了。（艸

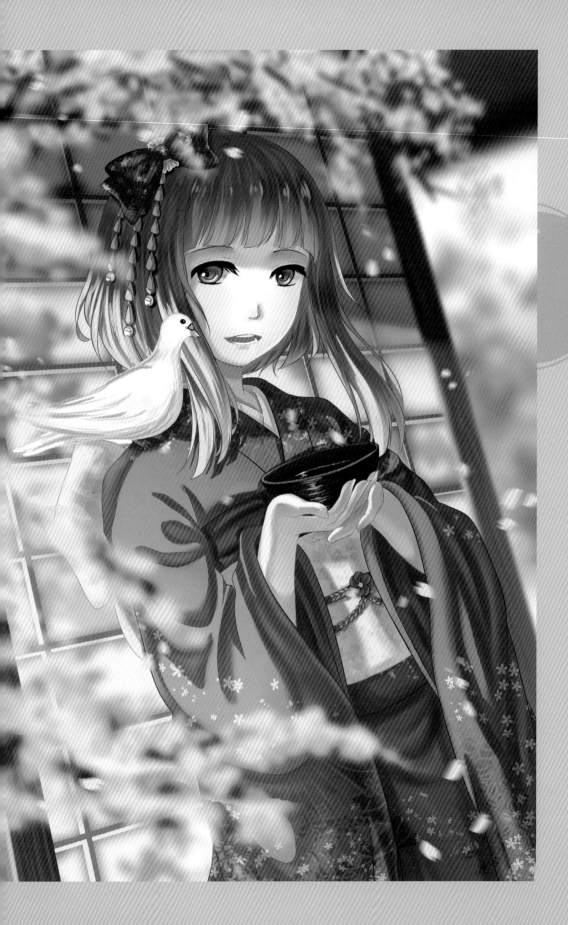

CMAZ **ARTIST** PROFILE

Elsa

 3586847

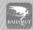 g557744

近期狀況

前陣子畢業公演好忙好辛苦,但也很開心!最近家裡養了一隻新寵物,是和尚鸚鵡,雖然很可愛不過脾氣好暴躁。另外就是,天氣好冷阿~~~

近期規劃

最近想在畢業前再出一本 VOCALOID 彩本!

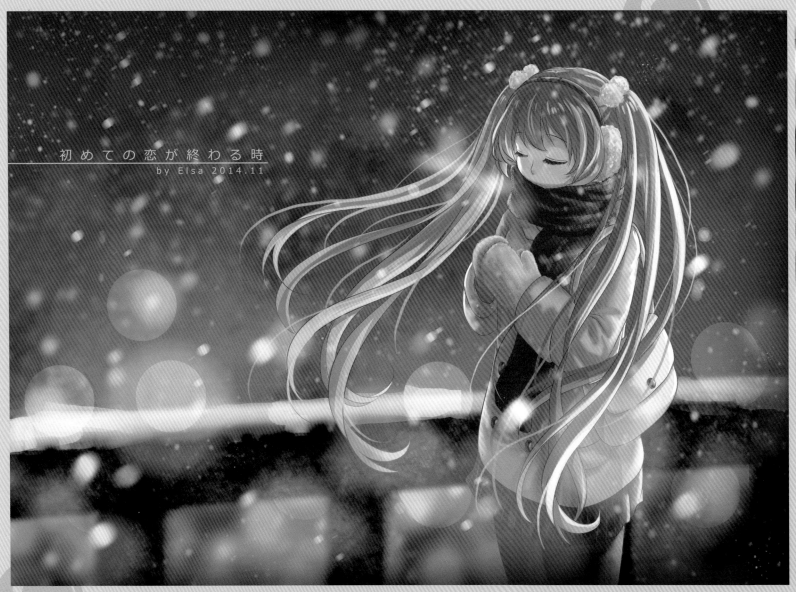

初めての恋が終わる時
by Elsa 2014.11

初めての恋が終わる時 ・ 原本沒有打算畫這首歌，但越畫越有那個感覺，索性就當作曲繪了，這首歌真的好好聽！風的造型 XDD

和風 GUMI・ 很喜歡畫 GUMI 穿和服，不知道為什麼就是覺得她很適合和風的造型 XDD

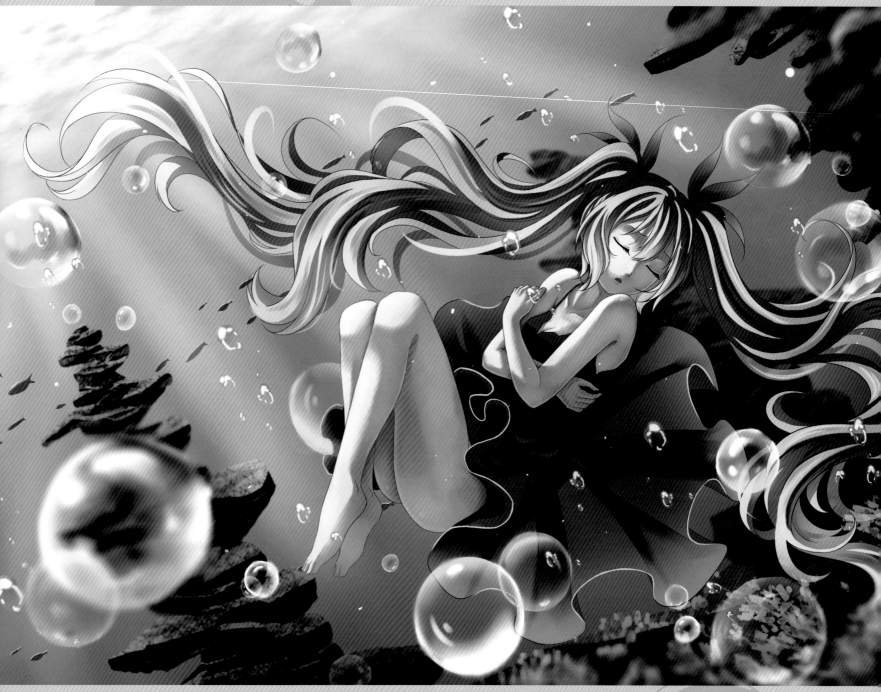

深海少女 · 深海少女是我心目中的神曲，總覺得不管怎麼畫還是無法把那種感動詮釋得很好。

Princess Serenity · 童年回憶!!! 月亮公主
好美!!! 雙馬尾的角色畫起來特別讓人開心 XD

Sing · 之前出的 MIKU 明信片用圖之一，想畫出
MIKU 很有朝氣唱著歌的感覺。

櫻 MIKU · 其實平常不太愛用粉紅色，但真的
好喜歡櫻 miku 的造型和配色！背景想畫類似教
堂玻璃窗花的感覺。

CMAZ **ARTIST** PROFILE

Yuli Hei

黑語離

 yuli.hei

 asdc5917

近期狀況

繼續忙著畫畫囉

近期規劃

持續參加一些公式企劃的比賽

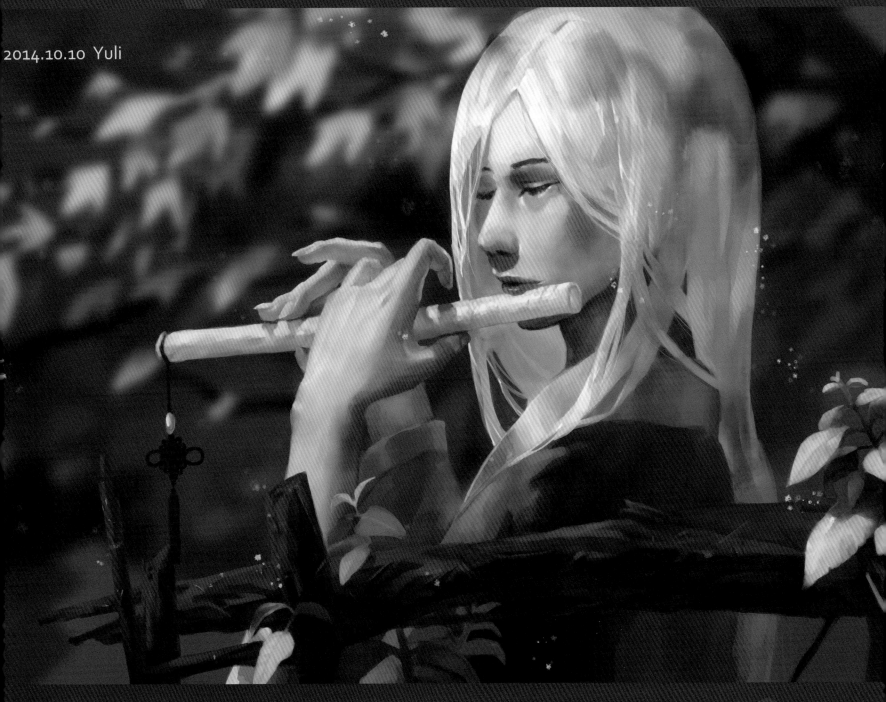

2014.10.10 Yuli

玉珠在側 · 在示範課程中示範灰階上色用的教材。每隔段時間就會被身邊
的朋友提醒：該畫個男的囉~~~

紅拂女 · 其實原本要畫綠珠，只是不知道過程中發生了什麼事，怎麼畫出來
的人差了十萬八千里。

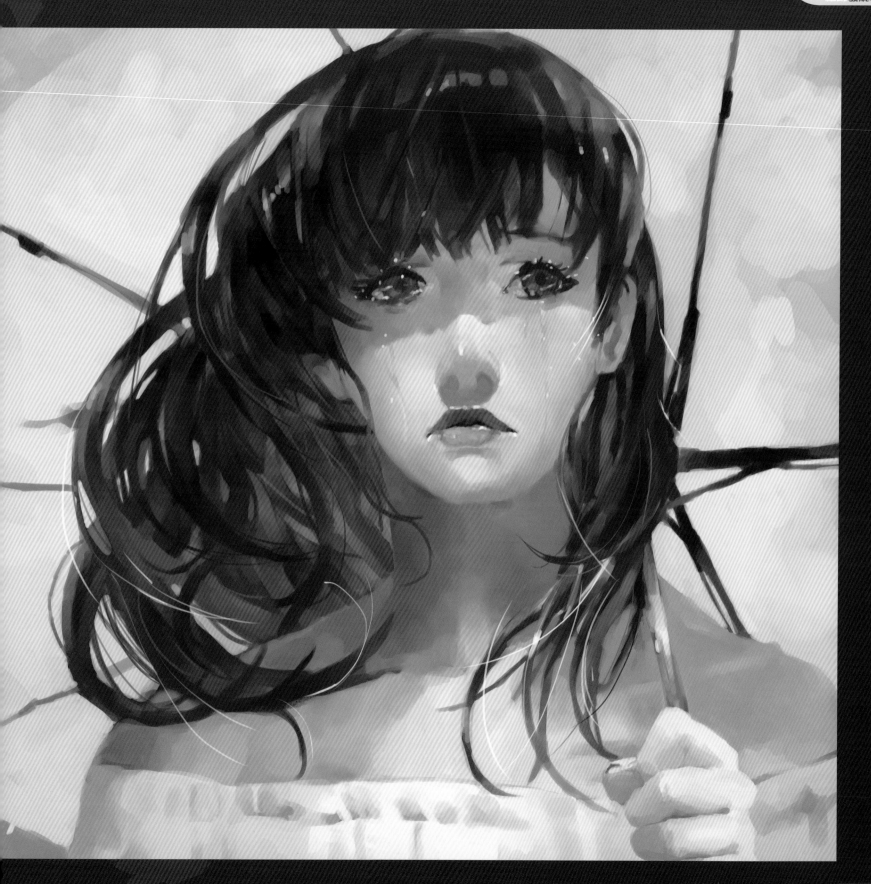

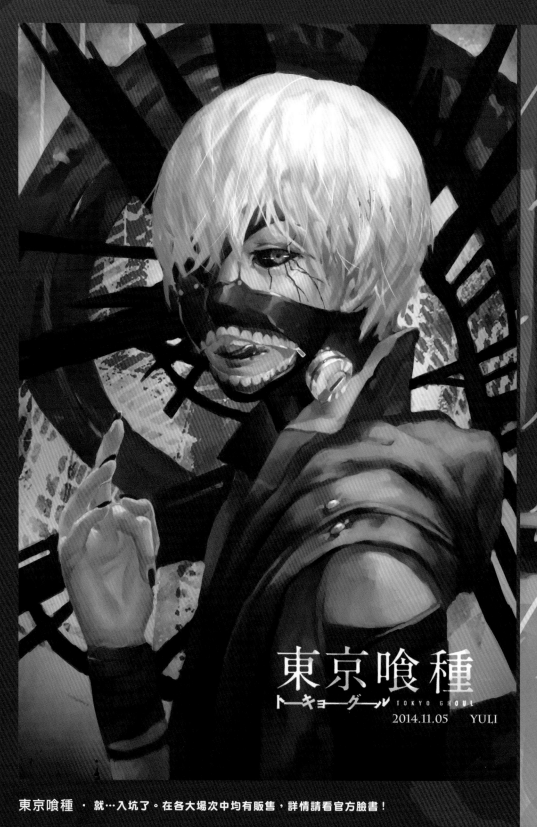

東京喰種
トーキョーグール TOKYO GHOUL
2014.11.05　YULI

東京喰種 ‧ 就…入坑了。在各大場次中均有販售，詳情請看官方臉書！

太陽雨 ‧ 剛好在香港學運期間，為雨傘學運打氣。

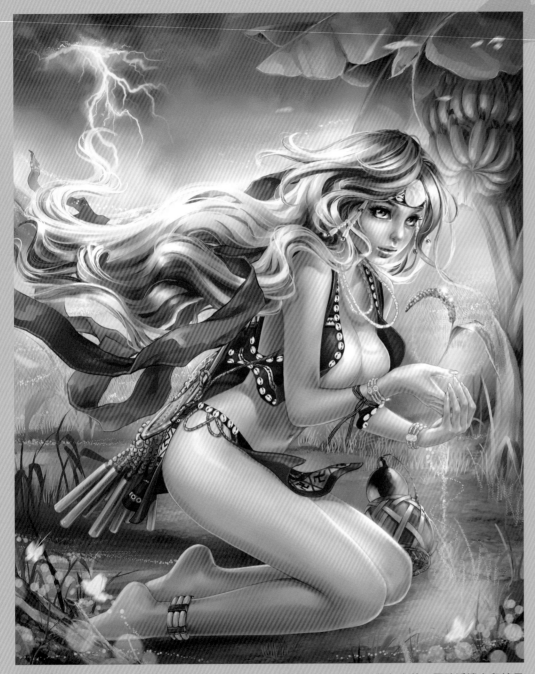

雷女娃恩 ·「雷女」是賜與賽夏族一切生生不息的美麗傳說：相傳在很久之前，雷神派遣女兒娃恩帶著裝滿小米種子的葫蘆下凡到人間，教導賽夏族人種植小米、編織和耕作來改善生活，小米成了賽夏族人的珍貴糧食，而服飾上繡著兩道交叉的閃電，象徵雷電大放光彩，是紀念雷女帶給賽夏人的恩惠的編織圖騰。這個作品我最滿意的地方是絲綢般，輕飄飄的彩色頭髮。

CMAZ **ARTIST** PROFILE

S h a w l i

 ShawlisFantasyTW

 shawli

近期狀況

本來是約在駁二動漫祭面交取貨的年輕粉絲，見識到我算錢的緩慢和出錯率，於心不忍就乾脆親自擔任一日店長兼銷售員，捲起袖腕幫我販售結帳，讓我免於虧本，揪甘心…

前陣子發生的事蹟發生於美國某酒吧以我的「她們的四季」系列作品，做為酒吧室內牆上佈置。另外，作品 "GIFT" 入選美國第五屆國際創意裸體藝術展，並在 Miami 與來自世界各國的上百位藝術家共同聯展。

近期規劃

即將參加的活動有 FF25、美國 Megacon 動漫祭和 ICE 動漫之力。

全新開放客製化畫集 / 掛曆訂製。

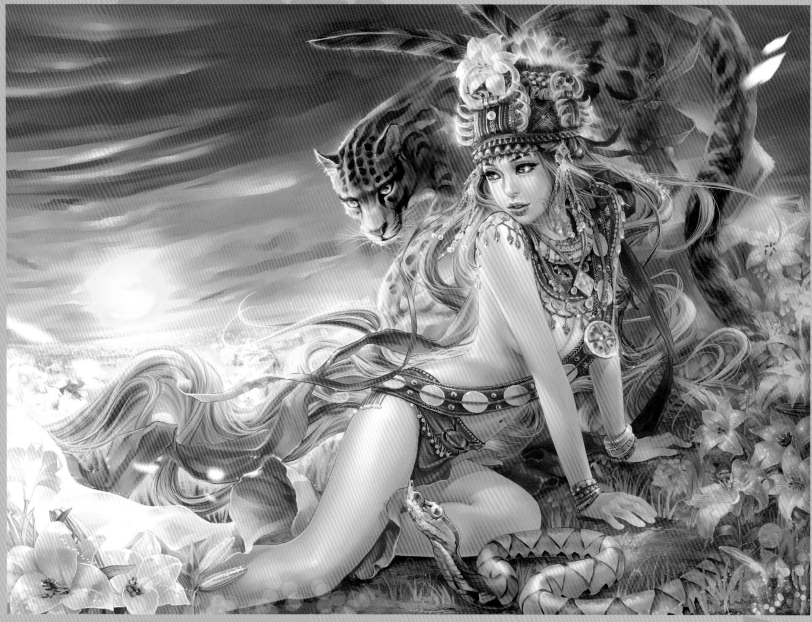

魯凱女神 · 這是台灣原民女神系列其中之一的作品；希望以豐富且豔麗的色澤，性感優雅的姿態，詮釋台灣各原住民族的女神。故事是關於大武山神「摩阿該倚該倚」，總是領著大地的精靈雲豹與魯凱祖靈百步蛇，在領土上巡視著，偶爾悠閒漫步在純白百合花海中，欣賞鑽石般五彩斑斕的彩色島嶼，今天，她將成為新娘，誕生魯凱族的始祖。創作時遇到的瓶頸是五顏六色的飾品和服飾，必須與鮮艷的環境色做區隔，又不希望產生灰黑的航髒感，頗有難度。至於我最滿意的地方，應該是華麗複雜的頭飾與服裝，還有整體非常豐富又乾淨的配色。

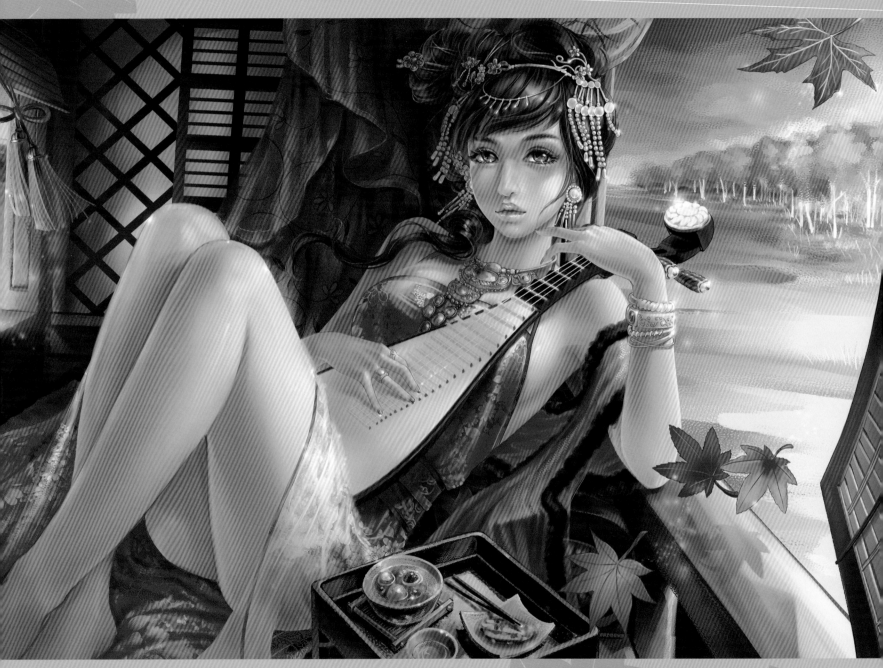

明妃秋曲 · 秋天，空氣中總帶著淡淡的離愁。漢朝的明妃-王昭君，多才多藝卻時運不濟，讓她必須別無選擇的遠赴他鄉度過一生。我以她為主角，嘗試描述離別的哀傷。乘坐在代表大漢帝國和親的豪華車廂內，她卻眼神寂寞，擁著最心愛的琵琶，幽幽唱著離別的歌曲，絲絲惆悵，代表她內心的不捨和感傷。最滿意的地方是整體配色，把秋天的橘紅色系與膚色融合為一體；而暖色調甚至濃烈襯托出王昭君的哀愁與無奈。

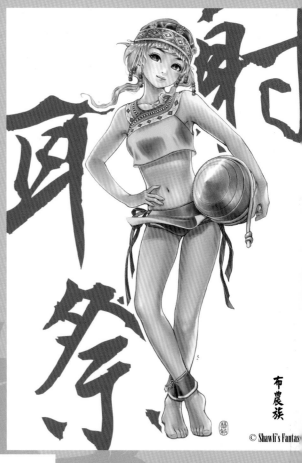

布農小妹-布妮 · 男孩子氣，
對體力對運動最有信心！是陀螺高
手唷！

布農族

© Shawli's Fantasy

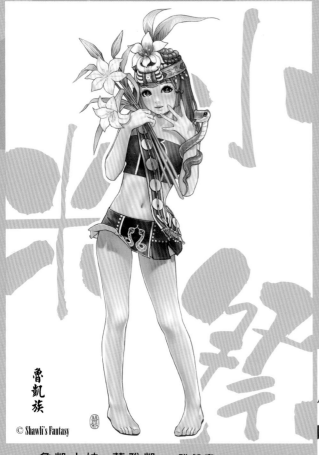

魯凱族

© Shawli's Fantasy

魯凱小妹-慕雅凱 · 雖然害
羞，人多就不知所措，但是膽子很
大哦！最好的朋友是百步蛇～

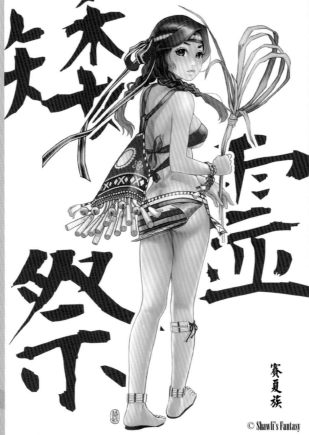

賽夏族

© Shawli's Fantasy

賽夏小妹-阿碧 · 做任何事都
很認真；最討厭漫不經心和半途而
廢的人了啦！

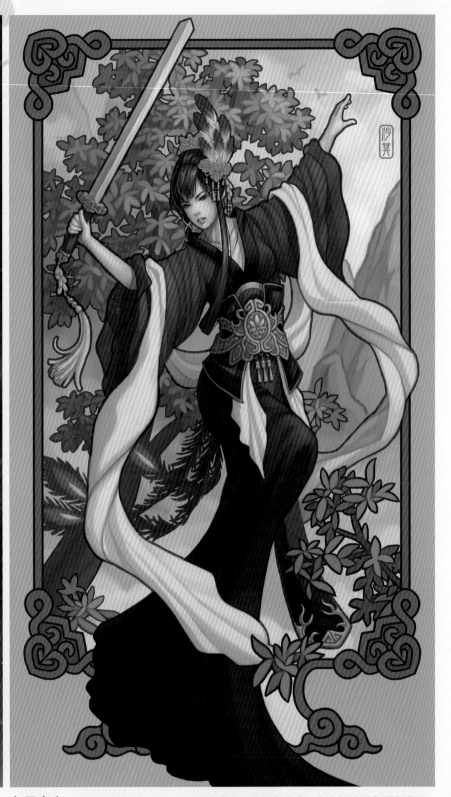

CMAZ **ARTIST** PROFILE

Sachy

沙其

 沙其

 1743776

 SACHY

近期狀況

自從迷上金光布袋戲，每週三等片子，已變成
生活中的一點小確幸 XD 金光布袋戲好好看阿～
快來一起看阿～（被拖走）

近期規劃

很多想要畫的，構圖也都打好了一個大概，只
是以我的速度，要一一完成這些，不曉得要多
久 XD

九天玄女　・道教裡的九天玄女——軍事專家，原形為玄鳥，玄鳥初始形象類似燕子，
後來演變成鳳凰。找資料真的會讓腦袋爆炸 XD 光是九天玄女的原形就有 3 種說法，
不過似乎以玄鳥最為常見。

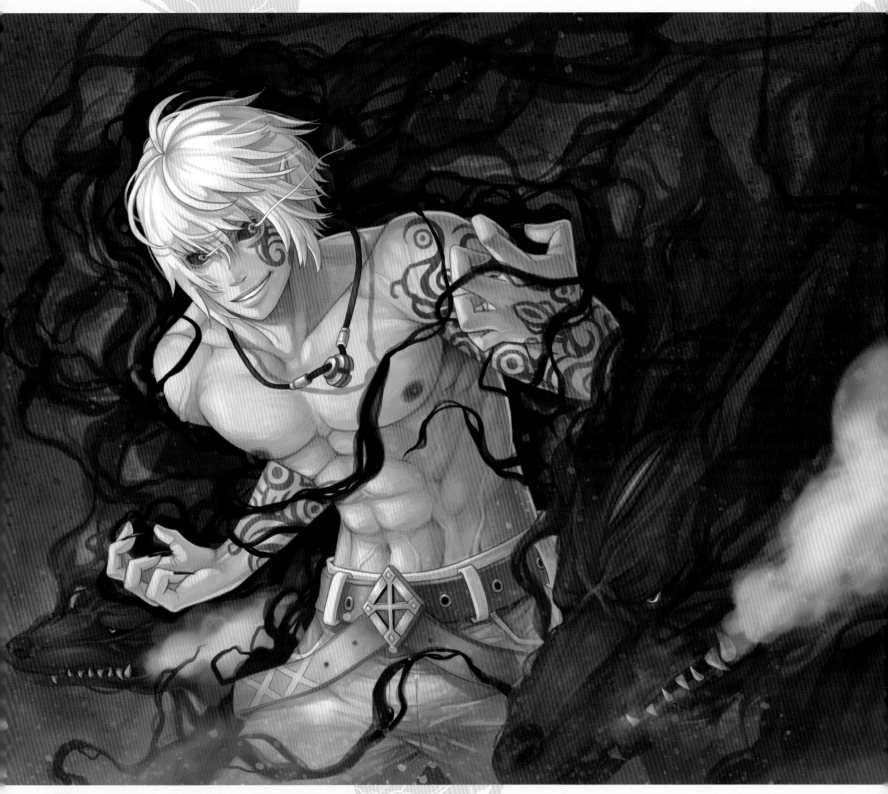

暴走 · 暴走的魔王，帶著兩隻魔犬，為這世界帶來水深火熱。

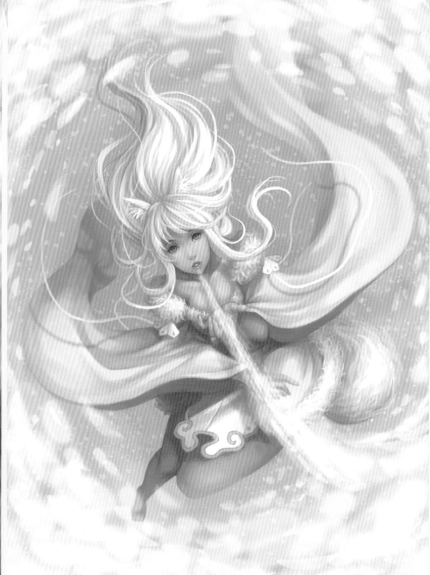

白玫瑰 · 花語：天真、純潔、尊敬、謙卑、美麗（資料來源維基百科）這張
主要是想畫出光影感，以前也有挑戰過幾次類似這種的，不過都畫的不太好，
這次很高興我覺得畫的不錯 ^^~

雪狐 · 將以前畫過的雪狐重新設計畫過一遍，因為在寒冷的地方，而使用了
冷色系，皮膚是暖色，加上冷色系上去，一不小心就會被我畫髒，畫到讓我都
有點焦慮了（笑）還好最後還是解決了。

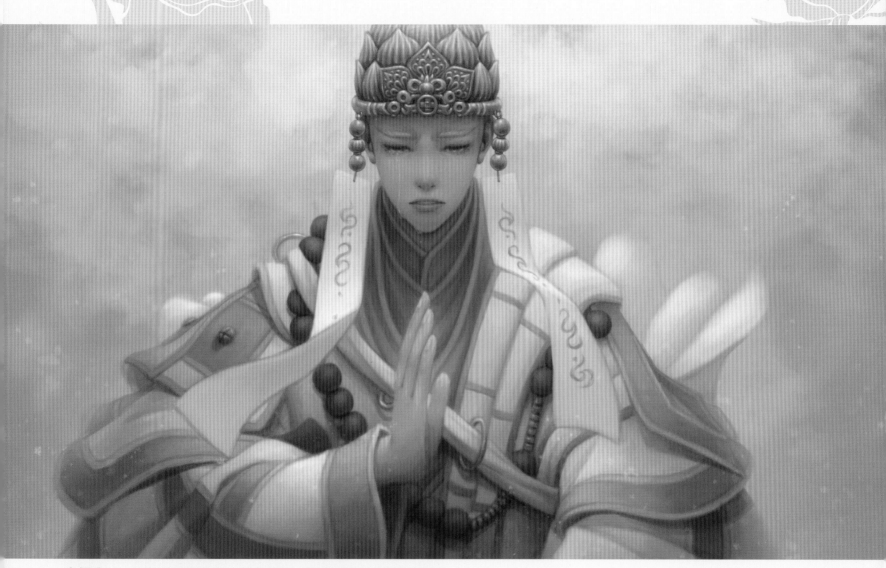

一步禪空 · 金光布袋戲裡的角色,看完某集,手養就畫了。想表現出難過
的感覺,而用了冷色系,飽和度也用不高,對我來說…還…真是難畫阿 ORZ

CMAZ **ARTIST** PROFILE

啾比

 mufasachu

 1254271

fromchawen

近期狀況

在卡牌堆中打滾 & 任職 2D 遊戲美術

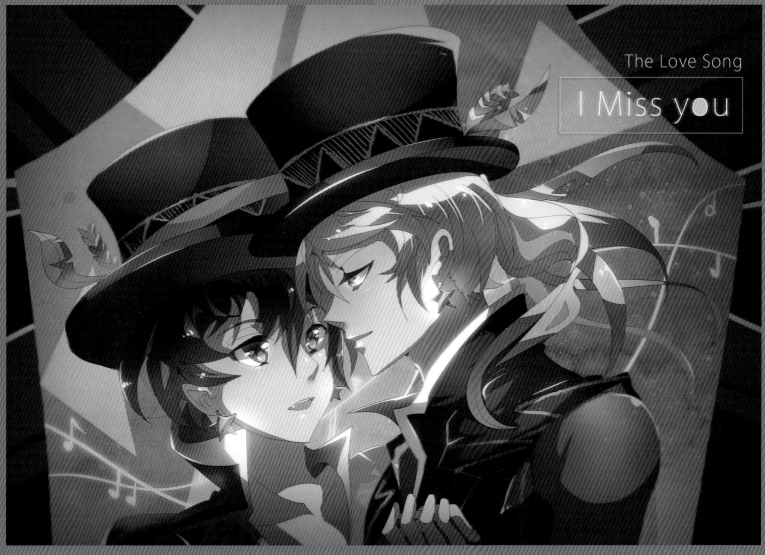

The Love Song

I Miss you

思念 · 繪圖企劃的交流圖，這張的重點在於運用黑色系為主色，搭配一些對比較強的顏色作為
陪襯以及點綴畫面的效果。當下是用非常開心的心情作畫，因為那天晚上發生了不少好事～(樂)。

新生歌姬‧夏語遙 · 約莫在夏語遙剛曝光的時候畫的，因為是台灣出品的虛擬歌手，
造型很不錯，聲音的感覺也很中意於是練習畫看看～整張圖希望帶給讀者活潑的氛圍。

大食少女 · 繪圖企劃的自創角色，靈感是來自日本妖怪二口女，是個貪吃加上有些自我中心的孩子～。很喜歡大正時期風格的氛圍和服裝。

水下的兩人 · 這張圖是描繪和朋友的原創角色，想要練習水中人物環境光以及顏色的變化。本身蠻喜歡水中攝影那流動以及浪漫的感覺，有機會還想多畫類似的圖看看。

Merry christmas

Brut Premier Cru

聖誕快樂！· 聖誕節氛圍的圖，也是繪圖企劃的交流圖，主題是香檳酒和派對風，特別提一下這張圖沒有女孩角色，穿著晚禮服的美人是男性反串 w 感謝同企劃的巴友出借角色繪製！

火鍋時刻 · 描繪和同企劃巴友的角色互動的圖，梗是偷小當家的（嗯?），因為說到食物有關的歡樂感還是不能忽略掉經典的中華一番啊！我不會說畫面出現特別多的食物是我喜歡吃的。

CMAZ **ARTIST** PROFILE

開2

 3989614

 tryhop

近期狀況

前陣子舉辦國中同學會 ~（灑花），上次見面幾乎是 15 年前的事情，雖然有 FB 但沒有交集 :(；這次硬著頭皮當主辦很成功達成了，那天真的很棒 :D

明日邊界不錯看，瘋了一整個禮拜還去網購DVD。片後訪談也非常有趣！

另外，天氣好冷阿 ~~~

近期規劃

最近想畫出克羅諾斯性轉~ 及持續創作，像打怪練功一樣，完成一幅就有經驗 GET！

RWBY 的 Black． 延續上一篇，覺得要畫就該畫出 4 個主角；從 Y 開始，然後 B、W、R 依序。創作時的瓶頸是背景，後來決定登場那邊。而我最滿意的地方則是服裝，有實驗性的使用平常少用的技巧，效果滿意 ~

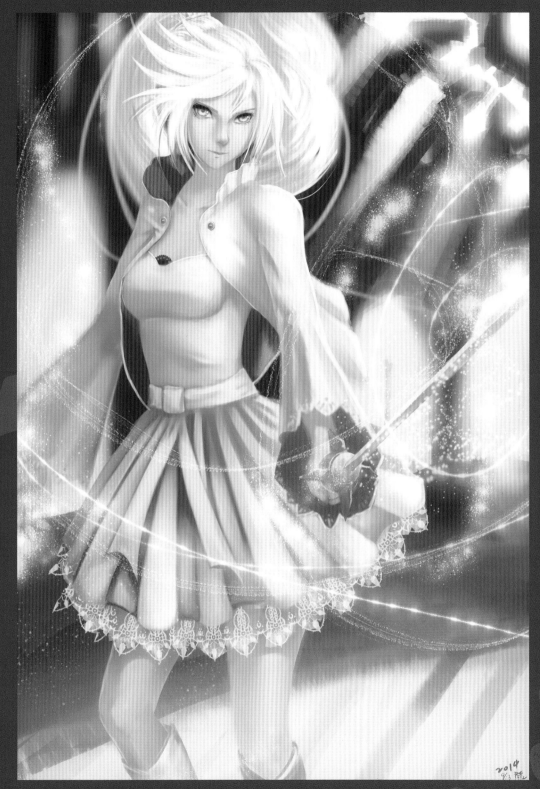

RWBY 的 White。 人物的構圖是這次創作時的瓶頸，本想畫突刺感，但我想畫出整個人物，所以採用比較普通的站立（對峙）姿勢。而我最滿意的地方是蕾絲的部分。

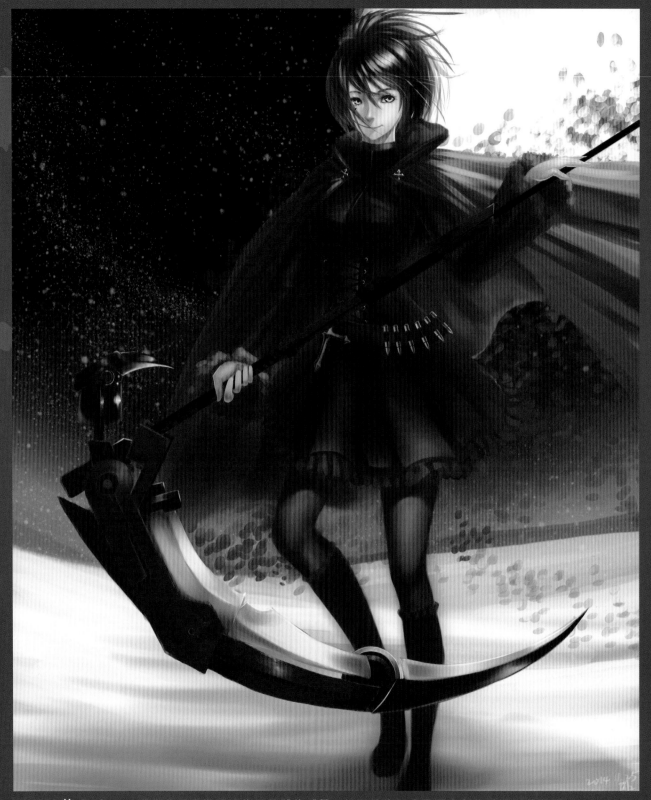

RWBY 的 Ruby． 我真的很喜歡這張作品整體的感覺，但配件的部分是這次創作時遇到的瓶頸。

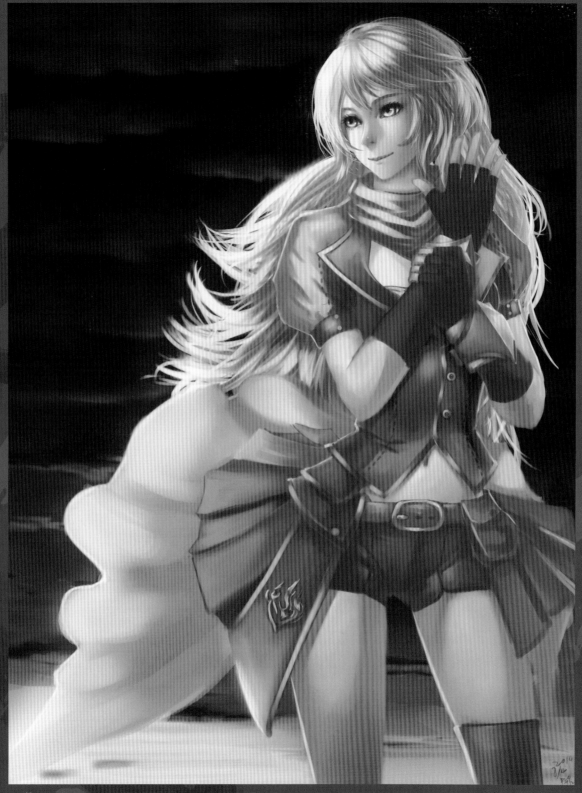

RWBY 的 Yellow。很喜歡 RWBY 的人物設定，特別是 Y，熱血有朝氣的大姐姐型，拳套也很特別，揮拳就擊出爆炸（揮拳就砲擊 .. 男孩的夢想裝備 XD）畫了兩次，第一次並不像自己的風格，重來一次，決定要用貼近自己本來的風格去詮釋二創 ... 我覺得這樣比較有趣。瓶頸是要貼近原作的味道（朝氣、自信）

那群外星攻一点也不☆好吃

CODE-HONEY
TYPE-SYRINGEBLACK
ALIEN NO.791

作者/佐耶魯
繪者/沙夜

蜂蜜黑王子

THOSE ALIENS TASTE
NOT GOOD AT ALL

1.

只有這！

品名：蜂蜜黑王子
內容量：破壞前裝1098毫升
品質存在C★L30281蜂蜜之規定
成分：腹黑、無口、忠犬、黑色長槍
原料：黑針糖
療癒地：法年卡爾
注意事項：切勿拿者食用勿靠近。
否則患者可能造成其心理創傷之種壁。

蜜養標示
每一份189公分
本包裝含1份

	每份
熱量	999大卡
出脂肪	22.5%
蛋白	47.5%
醣類	10.2%
黑色大別屬性	19.8%
黑屬	

蜂蜜黑王子

系列總書目：

牛奶電波男

★作者/佐耶魯（Zoyale）

會寫嫁節外星攻，是因為某天
我妹妹（BL小說家，筆名傲引）間：
「有沒有那種把后宮向的女角全部性轉，
男主角遣是男的，又不是BL的作品啊？」
於是我寫了外星攻。
但是，看完前兩集之後，她說：
「遠是BL吧。」
遠不是BL，遠明明就不是BL。
再說遠是BL我就把他們全部性轉啊——
Plurk: www.plurk.com/Zoyale

☆插畫＆封面設計/沙夜
Plurk: www.plurk.com/saya0

☆美術＆飲料icon設計/爾葳
Plurk: www.plurk.com/W_S_

CODE-MILK
TYPE-MAGNETBLUE
ALIEN NO.784

作者/佐耶魯
繪者/沙夜

輕物語
002

牛奶電波男

那群外星攻一点也不☆好吃

攻略密碼
闷音 × 魔法少女魔法 ×
十七歲 LOVE 遊戲人生

THOSE ALIENS TASTE
NOT GOOD AT ALL

2.

CUPID

戴約電面具的黑衣人、生化實驗室！以及藏在背後的
神級組織……為什麼對三葉小蕾緊追不捨？
超憊辦法獵星白髮少年十萬伏特高電的
普通少年希望、德古拉、穿上腹黑
展開一場電黑滿滿，與血滿滿的攻略過程★

品名：牛奶電波男
內容量：破壞前裝784毫升
反時存存C★L30285支乳之規定
十萬伏特的成份表：
（100000V＝200MW／2都5秒）
成分：攝氣、印口、腐電、米羅眼神
注意事項：本產品富含初四初療狂刷
電波彈、對十萬伏特電波陶抗力偏弱
請小心食用。

蜜費標示
每一包裝172公分
本包裝含1份

	每份
熱量	999大卡
短電狂刷	24.1%
腐電	18.3%
十萬伏特攝付	19.2%
米羅	38.4%

·輕物語系列·

那群外星攻一點也不好吃（一）：蜂蜜黑王子 佐耶魯著

佐耶魯 著

奇兽星文創

milk

作者－佐耶魯

作者簡介：

1995 年生 / 女性 / 中山女高畢業
現就讀台北教育大學語文與創作學系

　典型的魔羯座，創作嚴謹持久縝密；上昇雙魚，靈感與創意從三歲開始從來沒有斷絕過：排隊等著寫的，具有「完整」架構、角色、世界背景的各種類型的作品（含奇幻、輕奇幻、暗黑奇幻、恐怖小說、玄幻小說、科幻、心理學輕小說），至少有四十三部。至於沒有完整架構、只具有雛形或雛型以上的，至少有上百部。

　曾獲多項文學獎，諸如：2011 年台北文學獎學生組現代詩首獎《我的十六歲》、余光中散文獎散文二獎《飛吧！大冠鷲》、全國學生文學獎／金翼獎散文首獎《月圓》等；2012 年台積電青少年文學獎小說優勝《蛙》、原 YOUNG · 巴萊徵文比賽高中組優選（第一名）《永不消失的煙火》等；2013 年全球華文學生文學獎新詩第二名《致尼金斯基》、余光中散文獎三獎《圓》等。

筆名：

傀引（BL）· 2014 年四月出版《墨龍調戲事典》
佐耶魯（light novel）·《那群外星攻一點也不好吃》系列

繪師簡介：

趕上處女座尾巴，9 月 22 日生的變態。喜歡不良 & 笨蛋，雜食，無雷。
善於插圖、漫畫，並設計多款文具、塔羅牌、胸章等周邊商品。
目前原創、二創進行中，擔任台灣同人誌「空気と星」社團站長。

　原創作品《魔法少年，襲來！》系列；同人作品《少爺大酒家》、《CYBER ATTACK!》、《眼鏡犬突發— Wish you have a nice dream》、《FLAMING 全彩雙人合誌》、《FLAMING 全彩雙人合誌》、《GENESIS OF AQUARION》、《ABLAZE DAYS- 連隊の日々》、《戀離飛翼》、《UNDER THE LIGHT》、《迷い子》、《Transition》；合作作品《Sword Master 阿貝爾中心合同誌》、《戀率方程式》。

繪師－沙夜－自畫像

系列大綱

全系列的走向主要是爆笑喜劇風格，雖然下面的劇情簡介看起來彷彿很嚴肅。以一集攻略一個異行者為主，每一名異行者都以一種飲料為概念作角色設定。

「異行者」是來自異界的異能種族。那些異行者只能被「牙印」（吸血鬼）這個種族封印，而且必須要異行者出於自願才能被封印。所以CUP★LID這個組織誕生了——原本是經營飲料兼戀愛遊戲的公司，肩負起拯救世界的使命——用戀愛遊戲一般的方法，去攻略那些能力足以毀滅世界的異行者。

前三集走向較為輕鬆，第三集結尾開始，「紅酒」（最後一集的主要攻略角色）會出現，因此第四集開始會進入大主軸（異行者「紅酒」、負責攻略異行者的「牙印」、和他們與人類之間的關係）。

每一集除了不同的飲料概念之外，也會以不同的攻略走向、不同的異行者異世界觀、不同的主題情感概念為基礎。以下是分集簡略介紹。

《那群外星攻一點也不好吃》（一）：蜂蜜黑王子

異行者： 蜂蜜（賽維德·九世·路德維希）。能力為黑色長槍。黑色騎士一般的角色。以荊棘和黑、蜂蜜色為設計概念。

異界觀： 奇幻風大陸背景。黑色草原與蜂蜜色天空、城堡、叛軍與雇傭兵，蜂蜜本身帶有騎士的感覺。

走向： 較單純的攻略方法，不斷提升好感度。

大綱： 第791號異行者，動員了CUP★LID僅有的七位牙印仍然無法攻略，主角（吸管）的妹妹（小八，CUP★LID總司令）命令同樣身為牙印的主角穿上女裝，去攻略異行者。異行者果真沒有像對待前七位美女牙印一樣把主角打飛，而是看著主角，甚至願意與主角交談——這其實是因為主角長得近似於當初拯救他性命的童年玩伴。主角在攻略過程中漸漸了解蜂蜜的過去，而不再只將他當成討厭的男性異行者，對於攻略他這件事也越來越不排斥……最後CUP★LID使出了攻略蜂蜜的最後手段——讓主角在蜂蜜面前為他擋下攻擊，這幕景象會與蜂蜜年幼時，童年玩伴為了他死去的景象重疊，藉此提高好感度。這種勾起蜂蜜內心傷痛的手段，更讓蜂蜜冒著生命危險與極大痛苦硬是衝破桎梏替主角擋下攻擊——看著全身是血的蜂蜜，主角對CUP★LID殘酷的手段感到厭惡，也對蜂蜜的情操倍感敬意與感動，最後竟拒絕封印蜂蜜……

蜂蜜黑王子－內插畫2

蜂蜜黑王子－內插畫1

《那群外星攻一點也不好吃》〈二〉：牛奶電波男

異行者：牛奶。能力為冰藍色電能，皮膚上會浮現電路板般的銀藍紋路。白髮，冰藍色耳機，頭上有兩撮閃電形的呆毛。

大綱：這次的異行者代號為「牛奶」，擁有毀滅性的電能。他無法憑自己的意志駕馭這股能力，內心卻又比任何人都溫暖柔軟，不願傷害任何生命。因此，即使好感度已達到九十，他也不敢讓主角靠近自己，以免被自己電死。最後，為了讓牛奶不再活在那種懼怕傷到別人的痛苦中，主角使出了各種偷拐搶騙的手段，說自己如果不喝血會死掉，才讓牛奶在心急之下願意被主角咬。

異界觀：科幻、未來、機械化風格的世界。天空是灰藍色的，城市是鱗片般的銀色金屬建築。沒有植被，只有被政府保護的三十六棵樹。

走向：阻礙。因為異行者「牛奶」無法控制自己的能力，怕會對周遭的事物造成傷害，即使好感度已達到九十，也不敢讓主角靠近自己。

牛奶電波男－內插畫

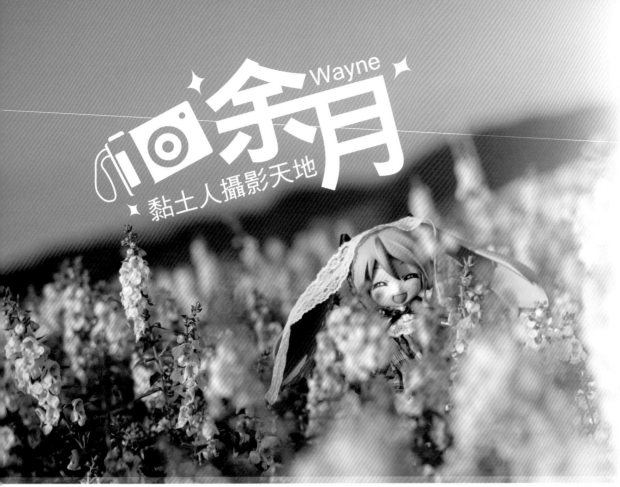

余月 Wayne
黏土人攝影天地

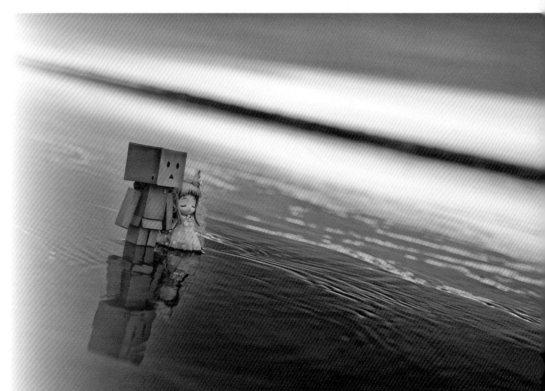

Aquamarine

過去我曾在淡水居住過一段時間，當時最喜愛的海岸就是沙崙海水浴場，幾乎每一次來這裡拍攝時，都會遇到婚紗攝影師在拍新人。這邊的沙岸相當平坦又寬闊，淺淺的海水就如同一面鏡將天空收納在地上，而且邊跑邊踢沙子邊跳哥薩克舞都不容易妨礙到別人，真的是非常美麗的海岸。

這次來介紹面麻這個角色吧！為什麼要特別為她做介紹呢？因為她可是有「外拍神角色」的稱號喔！面麻是《未聞花名》的女主角，遺傳了母親歐洲的血統而有著銀髮藍眼和白皙的肌膚，在《未聞花名》這部作品中有許多場景都是現實的場景，也因為這部作品讓該地區的觀光景點多了許多觀光旅客，說到這裡其實已經可以了解到，面麻是很親近於生活周遭的角色。面麻在她的朋友們中就像是吉祥物一樣可愛，無論是森林到溪流河邊鄉村小鎮都很適合她出現。

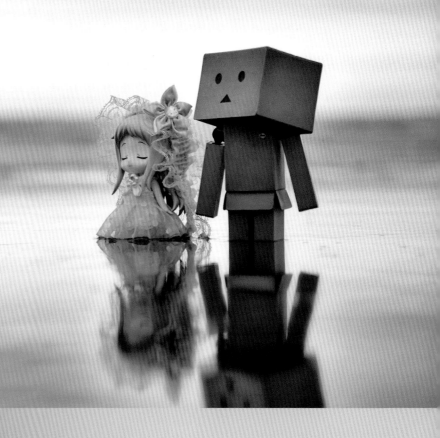

我這一次也特地為了她做出一套與她可愛風格稍微不同的夢幻風格的服裝，在猶如鏡面般的沙崙海岸上一種「不存在卻又存在的感覺」，若有在關注我的作品的朋友或許會發現有一幅初音阿楞的作品與這張相似，若初音為「虛擬中的真實」，這張作品在拍攝時我抱著「要將黏土人從過去追求的虛擬成真實感」，改變為「將真實昇華為夢幻」，營造出更能帶入想像力的作品。

沙崙海灘除了在海邊拍照以外其實還可以騎馬喔！進入沙崙海岸也有一條道路是從馬場旁邊進入的，時常會看到婚攝在拍攝新人時是騎著馬拍照，也因為這樣海岸上常常會有馬便便！小心不要踩到了，雖然踩到立刻就可以洗腳了，沙崙除了馬便便這個特色以外也可以在這裡觀察海的變化～有的時候海面上會出現大量的泡沫海面也會有怪味道⋯實在不敢讓黏土人接近⋯

Dabble Surf

我很喜歡玩水的題材，在玩水的狀況下拍攝就像時間暫停一樣，把那無法反應的一瞬間捕捉下來，海浪濺起水花的速度太快，肉眼很難去習慣它不動的樣貌，不像花草樹木，人們已經習慣它們不動的樣子。浪花可以給人一種夢幻的新鮮感，也會讓一幅攝影作品提高它獨特的感覺，過去常出現拍攝獨一無二照片的作法，有的像是閃電，畢竟每道閃電的長度都不同。浪花也好、閃電也好，吸引我的地方在於，明明在生活中可以看得到，卻不容易以不動的姿態呈現在人眼前。

讓初音海邊版其在海豚上飛在海面上的方法很簡單，只要準備黏土人專用的支架及底座，用一般的方式連接好後將底座塞到沙中並用周圍的沙子壓好固定住後剩下一部份的支架與黏土人留在海面上，一來若海面剛好在海豚下方的話支架就完全看不到，二來若飄在空中就直接用 Photoshop 將支架去除吧～這樣也會有跳起來的感覺，其實就這張而言索尼子也是用這樣的方法站立的，海邊的細沙索尼子站上去的話會陷下去，所以也需要在底部的沙子下面藏一個底座來做為固定，不然浪若大一些是會被沖走的。

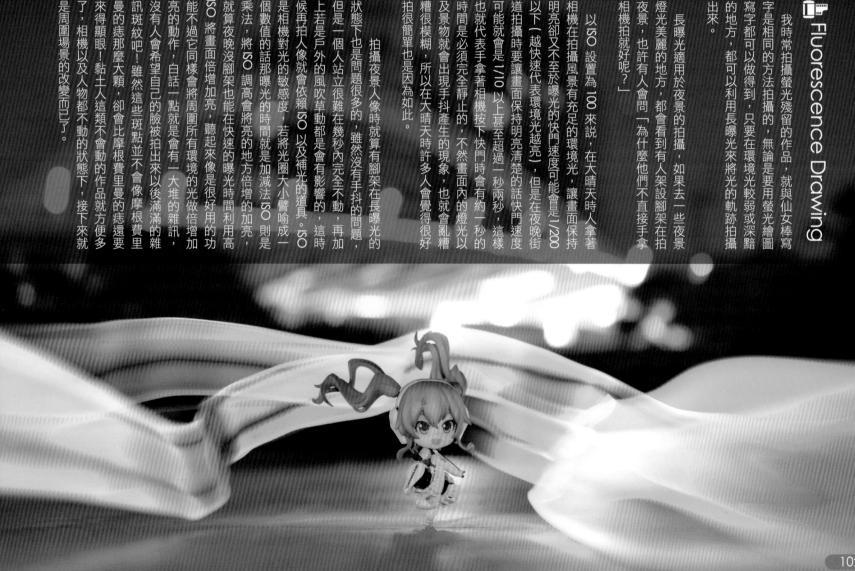

Fluorescence Drawing

我時常拍攝螢光光殘留的作品，就與仙女棒寫字是相同的方法拍攝的，無論是要用螢光繪圖寫字都可以做得到，只要在環境光較弱或深黯的地方，都可以利用長曝光來將光的軌跡拍攝出來。

長曝光適用於夜景的拍攝，如果在一些夜景燈光美麗的地方，都會看到有人架設腳架在拍夜景，也許有人會問「為什麼他們不直接手拿相機拍就好呢？」

以 ISO 設置為 100 來說，在大晴天時人拿著相機在拍攝風景有充足的環境光，讓畫面保持明亮卻又不至於曝光的快門速度可能會定 1/200 以下（越快速代表環境光越亮），但是在夜晚街道拍攝時要讓畫面保持明亮清楚的話快門速度可能就會是 1/10 以上甚至超過一秒兩秒，這樣也就代表手拿著相機按下快門時會有約一秒的時間是必須完全靜止的，不然畫面內的燈光以及景物就會出現手抖產生的現象，也就會畫糟糟很模糊，所以在大晴天時許多人會覺得很好拍很簡單也是因為如此。

拍攝夜景人像時就算有腳架在長曝光的狀態下也是問題很多的，雖然沒有手抖的問題，但是一個人站立很難在幾秒內完全不動，再加上若是戶外的風吹草動都是會有影響的，這時候再拍人像就會依賴 ISO 以及補光的道具。ISO 是相機對光的敏感度，若將光圈大小臂喻成一個數值的乘法，將 ISO 調高會將亮的地方倍增加亮，就算夜晚沒腳架也能在快速的曝光時間利用高 ISO 將畫面倍增加亮，聽起來像是很好用的功能不過 ISO 同樣會將周圍所有環境的光做倍增加亮的動作，白話一點就是會有一大堆的雜訊，沒有人會希望自己的臉被拍出來以後滿滿的雜訊斑紋吧！雖然這些斑點並不會像摩根費里曼的痣那麼大顆，卻會比摩根費里曼的痣還要來得顯眼！黏土人這類不會動的作品就方便多了，相機以及人物都不動的狀態下，接下來就是周圍場景的改變而已了。

人們在用仙女棒寫字時也會因為身上的光使得拍出來的畫面會有人移動過的殘影，我使用光亮強度較微弱的螢光就不容易會有照射在手上的光留在畫面中，就算是螢光殘留的照片也不容易出現雜質。周圍繪製螢光在黏土人，不容易出現雜質。

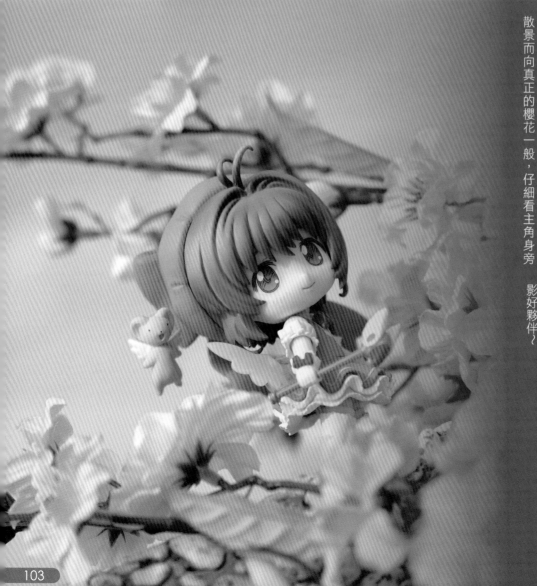

Handmade flowers

在攝影棚內拍攝作品時常常會看到手工花，雖然沒有真正的花朵細緻、美麗，但是加上強力膠就能堅而不催，而且不用照顧也不會枯萎，放在汽機車裡愛跑哪就能帶到哪，對於攝影練習也是相當好的道具！除了這些優點以外，手工花對於黏土人有個相當重要的好處，就是想要花朵長在哪裡都可以～這樣一來，我就不上陽明山，也能在河濱拍攝帶有櫻花的作品了，雖然比不上真正花朵的細緻，但是它們也是很漂亮的！如果花朵不小心碰掉了也可以找手工花店修補喔！

微距下的手工花，對焦物體以黏土人的大小為例～光圈開大一些，並且將對焦的距離拉近黏土人（主角），就能夠輕易的讓周圍的花朵散景。前景與後景的人造櫻花，因為散景而向真正的櫻花一般，仔細看主角身旁影好夥伴～

手工花的種類非常多，販賣的店家卻不容易尋找，手工的花大致可以分為兩種，一種是我所使用的布料類人工花，另一種是更為便宜的塑膠類人造花，顏色較為鮮豔及一片片花瓣的大多數會使用布料製作，一些小草小白花則是塑膠類較為常見，無論是拍攝黏土人的擺飾都很好用！想要購買人造花除了找尋人場上攤位以外也可以找到一些花圈等等的特製道具。

的人造櫻花將能看出花朵的細節，若畫質夠好的話花朵的布料紋路也是能清晰而見的～

自從購入人造花以後就不用再被花朵拍攝是容易阿伯罵了！想要讓黏土人接近花朵拍攝是容易傷害到花朵的，畢竟這些季花是人們細心呵護養大，在一些管理區域拍攝時管理員是相當謹慎嚴格的，如果沒有自信的話手工花將會是攝

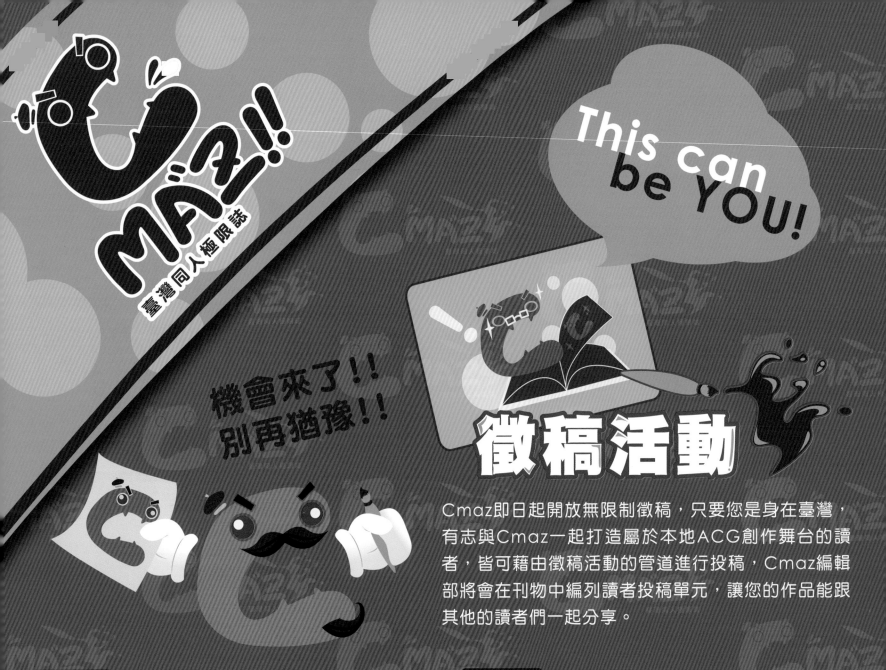

徵稿活動

This can be YOU!

機會來了！！
別再猶豫！！

Cmaz即日起開放無限制徵稿，只要您是身在臺灣，有志與Cmaz一起打造屬於本地ACG創作舞台的讀者，皆可藉由徵稿活動的管道進行投稿，Cmaz編輯部將會在刊物中編列讀者投稿單元，讓您的作品能跟其他的讀者們一起分享。

投稿須知：

1. 投稿之作品命名方式為：**作者名_作品名**，並附上一個txt文字檔說明創作理念，並留下姓名、電話、e-mail以及地址。

2. 您所投稿之作品不限風格、主題、原創、二創、唯不能有血腥、暴力、過度煽情等內容，Cmaz編輯部對於您的稿件保留刊登權。

3. 稿件規格為A4以內、300dpi、不限格式（Tiff、JPG、PNG為佳）。

4. 投稿之讀者需為作品本身之作者。

投稿方式：

1. 將作品及基本資料燒至光碟內，標上您的姓名及作品名稱，寄至：
 威智創意行銷有限公司 106台北郵局第57-115號信箱。

2. 透過FTP上傳，FTP位址：ftp://220.135.50.213:55
 帳號：cmaz 密碼：wizcmaz
 再將您的作品及基本資料複製至視窗之中即可。

3. E-mail：wizcmaz@gmail.com，主旨打上「Cmaz讀者投稿」

如有任何疑問請至Facebook 粉絲團 *http://www.facebook.com/wizcmaz* 留言

亦可寄e-mail: **wizcmaz@gmail.com**，我們會給予您所需要的協助，謝謝您的參與！

CMAZ 臺灣同人極限誌 讀者回函

我是回函

① _____
② _____
③ _____

本期您最喜愛的單元
（繪師or作品）依序為

您最想推薦讓Cmaz
報導的（繪師or活動）為

您對本期Cmaz的
感想或建議為

基本資料

姓名：　　　　　　　　　電話：

生日：　／　／　　　　　地址：□□□

性別：□男 □女　　　　　E-mail：

如有任何疑問請至Facebook 粉絲團 *http://www.facebook.com/wizcmaz* **f** 留言
亦可寄e-mail: *wizcmaz@gmail.com*，我們會給予您所需要的協助，謝謝您的參與！

郵票，記得要貼！

寄發
（建議使用限時掛號）

於邊緣黏貼或釘一下

請沿實線對摺　　　　　　　　　　　　　　　　　　　　　請沿實線對摺

郵票黏貼處

vol.21

威智創意行銷有限公司 收

106台北郵局第57-115號信箱

訂閱價格

		一年4期	兩年8期
國內訂閱	掛號寄送	NT. 900	NT.1,700
國外訂閱（航空訂閱）	大陸港澳	NT.1,300	NT.2,500
	亞洲澳洲	NT.1,500	NT.2,800
	歐美非洲	NT.1,800	NT.3,400

● 以上價格皆含郵資，以新台幣計價。

購買過刊單價（含運費）

	1~3本	4~6本	7本以上
掛號寄送	NT. 200	NT. 180	NT. 160

● 目前本公司Cmaz創刊號已銷售完畢，恕無法提供創刊號過刊。

● 海外購買過刊請直接電洽發行部（02）7718-5178 詢問。

訂閱方式

劃撥訂閱	利用本刊所附劃撥單，填寫基本資料後撕下，或至郵局領取新劃撥單填寫資料後繳款。
ATM轉帳	銀行：玉山銀行（808） 帳號：0118-440-027695 轉帳後所得收據，與本刊所附之訂閱資料，一併傳真至2735-7387
電匯訂閱	銀行：玉山銀行（8080118） 帳號：0118-440-027695 戶名：威智創意行銷有限公司 轉帳後所得收據，與本刊所附之訂閱資料，一併傳真至2735-7387

郵政劃撥存款收據 注意事項

一、本收據請妥為保管，以便日後查考。

二、如欲查詢存款入帳詳情時，請檢附本收據及已填之查詢函向任一郵局辦理。

三、本收據各項金額、數字係機器印製，如非機器列印或經塗改或無收款郵局收訖者無效。

Cmaz!! 臺灣同人極限誌 期刊訂閱單

臺灣同人極限誌

訂購人基本資料

姓 名		性 別	□男 □女
出生年月	年　　　月　　　日		
聯絡電話		手 機	
收件地址	□□□　　　　　　　　　　　　　（請務必填寫郵遞區號）		

學　歷：□國中以下　□高中職　□大學/大專　□研究所以上

職　業：□學 生　□資訊業　□金融業　□服務業　□傳播業　□製造業　□貿易業　□自營商　□自由業　□軍公教

訂購資訊

● 訂購商品

◎ Cmaz!!臺灣同人極限誌
□ 一年4期
□ 兩年8期
□ 購買過刊：期數＿＿＿＿＿＿＿＿

● 郵寄方式
□ 國內掛號　□ 國外航空

● 總金額　NT.＿＿＿＿＿＿＿＿＿＿

注意事項

● 本刊為三個月一期，發行月份為2、5、8、11月1日，訂閱用戶刊物為發行日寄出，若10日內未收到當期刊物，請聯繫本公司進行補書。

● 海外訂戶以無掛號方式郵寄，航空郵件需7~14天，由於郵寄成本過高，恕無法補書，請確認寄送地址無虞。

● 為保護個人資料安全，請務必將訂書單放入信封寄回。

威智創意行銷有限公司
郵政信箱：106台北郵局第57-115號信箱
電話：(02)7718-5178　傳真：2735-7387

書　　名：Cmaz!!臺灣同人極限誌 Vol.21
出版日期：2015年2月1日
出版刷數：初版一刷
出版印刷：威智創意行銷有限公司
發 行 人：陳逸民
編　　輯：董剛
美術編輯：李善傑、黃鈺雯
行銷業務：游駿森

作　　者：Cmaz!! 臺灣同人極限誌編輯部
發行公司：威智創意行銷有限公司
總 經 銷：紅螞蟻圖書

電　　話：02-7718-5178
傳　　真：02-2735-7387
郵 政 信 箱：106台北郵局第57-115號信箱
劃撥帳號：50147488
E-MAIL：wizcmaz@gmail.com
Facebook：www.facebook.com/wizcmaz
Plurk：www.plurk.com/wizcmaz

建議售價：新台幣250元

9 789869 127516

總經銷：紅螞蟻圖書 NT.250

98.04-4.3-04

郵　政　劃　撥　儲　金　存　款　單

帳號 5 0 1 4 7 4 8 8

收件人：

生日：西元 ＿＿＿＿＿＿ 年 ＿＿＿＿ 月

收件地址：

聯絡電話：

E-MAIL：

統一發票開立方式：□二聯式 □三聯式

統一編號：

發票抬頭：

金額 新台幣（小寫）

戶名 威智創意行銷有限公司

寄款人　□他人存款 □本戶存款

通訊欄

經辦局收款戳

仟 佰 拾 萬 仟 佰 拾 元

虛線內備供機器印錄用請勿填寫

收款帳號戶名
存款金額
電腦紀錄
經辦局收款戳

◎寄款人請注意背面說明
◎本收據由電腦印錄請勿填寫

郵政劃撥儲金存款收據